U0013856

電影館 113

遠流出版公司

出版緣起

看電影可以有多種方式。

但也一直要等到今日，這句話在台灣才顯得有意義。

一方面，比較寬鬆的文化管制局面加上錄影機之類的技術條件，使台灣能夠看到的電影大大地增加了，我們因而接觸到不同創作概念的諸種電影。

另一方面，其他學科知識對電影的解釋介入，使我們慢慢學會用各種不同眼光來觀察電影的各個層面。

再一方面，台灣本身的電影創作也起了重大的實踐突破，我們似乎有機會發展一組從台灣經驗出發的電影觀點。

在這些變化當中，台灣已經開始試著複雜地來「看」電影，包括電影之內（如形式、內容），電影之間（如技術、歷史），電影之外（如市場、政治）。

我們開始討論（雖然其他國家可能早已討論，但我們有意識地談卻不算久），電影是藝術（前衛的與反動的），電影是文化（原創的與庸劣的），電影是工業（技術的與經濟的），電影是商業（發財的與賠錢的），電影是政治（控制的與革命的）……。

鏡頭看著世界，我們看著鏡頭，結果就構成了一個新的「觀看世界」。

正是因為電影本身的豐富面向，使它自己從觀看者成為被觀看、被研究的對象，當它被研究、被思索的時候，「文字」的機會就來了，電影的書就出現了。

《電影館》叢書的編輯出版，就是想加速台灣對電影本質的探討與思索。我們希望通過多元的電影書籍出版，使看電影的多種方法具體呈現。

我們不打算成為某一種電影理論的服膺者或推廣者。我們希望能同時注意各種電影理論、電影現象、電影作品，和電影歷史，我們的目標是促成更多的對話或辯論，無意得到立即的統一結論。

就像電影作品在電影館裡呈現千彩萬色的多方面貌那樣，我們希望思索電影的《電影館》也是一樣。

王榮文

ON
DIRECTING
FILM

導演功課

David Mamet　著　曾偉禎　編譯

紅場電影工作室 / 策劃

目錄

編譯序

　　紅場電影工作室到目前為止還是一個存在想像中的組織，主要成員是王瑋與我，我們抱持著為國內的電影教育添加電影書單的理想，有幸獲得遠流出版公司的合作機會，得以將一本本我們認為有助於學電影的學生或對電影有興趣的人的書，編譯成中文，介紹到國內來。

　　半年多來，這已是我們的第三本，第一本是王瑋譯的《電影製作手冊》（*Filmmaker's Handbook*），作者是 Edward Pincus 及 Steven Ascher；第二本是我的《電影藝術》（*Film Art*），作者是 Christian Thompson 和 David Bordwell，兩本都是美國知名大學研究所電影科系所規定的教科書。前者是重電影實務操作的各項基本知識，後者則是重影像思考的訓練。到了這本《導演功課》（*On Directing Film*）是導演大衛・馬密（David Mamet）在哥倫比亞大學電影學院某次演講的集錄，在談論到做為一個導演前置作業中的分鏡階段，應該如何發想，到現場如何擺鏡位，以及該對演員說些什麼，都留下他個人非常鮮明的風格標記。編譯這本

書的目的就在於對現在經常有機會拿起任何機器（如 16 釐米攝影機）拍攝影片的熱情年輕學子，在腦中有了故事的雛型時，這本小書可以幫助他們思考，如何運用鏡頭來說故事。

大衛・馬密出身於劇場編劇，文字訓練使他切悟到精簡的重要性，他堅持劇本應避免龐雜敘述，只留下故事的精髓。當他轉職到導演，仍繼續延續這方面的理念，形成他非常獨特的影像風格。基本上他遵循艾森斯坦的蒙太奇理論，認為導演的主要功課就是設計兩個中性的、彼此原來互相不產生關連的鏡頭，將它們並置在一起之後，讓故事的概念在觀眾的心中成型。也就是說，導演並不主動說明／敘述故事，而是製造情境，讓觀眾投入，讓他們主動參與，去思索故事到底是怎麼一回事。因此他的電影《遊戲之屋》（House of Games，台譯《賭場》）、《世事多變》（Things Change）與《殺人拼圖》（Homicide）都在沒有特殊美學觀點、管理攝影影像下，流露著乾淨俐落的性質。在表現主義與寫實主義之間游走，將一個個故事單點連成一氣呵成的精彩故事，觀眾的注意力，因此被緊緊地抓住，而少有神逸或疏離的狀況出現。

這本小書，分成六個章節，前言部分大衛・馬密已清楚地揭櫫了他編這本書的理念。接著內文有兩章（第二、五章）是他與學生在課堂上以對話形式所進行的討論，非常具啟發性，可看出

馬密在導演、編劇與做為教師之間角色扮演的稱職。其中馬密個人對一些題材的偏好，以及言詞的拿捏，雖然都或然呈現主觀且封閉式的個人觀點，但相當烘托出現場的臨場氣氛，可加添讀者閱讀的投入以及衍生自己判斷力的效用。無論如何，大衛·馬密這本小書對一些導演經常必須面對的問題如「攝影機應該擺在哪裡？」、「這段故事的主旨是什麼？」、「怎麼指導演員？」等有非常獨特的見解。對於初接觸導演事務、以及對導演一職有興趣的人是有建設性的引導。

「紅場」這個單位，事實上在一些計畫的推動下，似乎也隱然算是在讀者心裡成型。在遠流的促成之下，我們會繼續努力。此番還謝謝遠在紐約的學長王志成，以及刻在台灣也是我紐約大學同學的林宜欣提供他們的文章，而年輕的導演何平也以有三部劇情片的導演經驗，為我們進行「導演看導演功課」的分析，字字珠璣。這些都使這本小書得以更完整的面貌，讓台灣的觀眾了解大衛·馬密的創作世界。此外，在附錄部分還收錄了影評人易智言對本書的看法，讓讀者從另一角度了解閱讀本書的方式。

曾偉禎 紐約大學（NYU）電影研究所電影藝術碩士（1989）。曾任輔大兼任講師、金馬影展國際影展策展及副秘書長，現為自由電影撰稿。譯有《電影藝術》一書，並增譯焦雄屏原譯的《認識電影》。

導演看導演功課

何平

　　春天，三月，洛杉磯山多爾書店的書架上放著一本薄薄的、有關電影導演技術的書。作者若不是大衛‧馬密，今天可能就沒有寫這篇序的可能，因為國外這類技巧性的書大多華而不實，而馬密的電影《遊戲之屋》由於對白犀利、視覺精簡，讓人印象深刻，因此我非常好奇，想知道他會怎麼談「導演功課」？

　　音樂和詩，是艾森斯坦為蒙太奇理論作申論的時候最常引用的例子，為什麼？因為在詩的行句中，個別的字詞是無意義的，就像音樂裡的音符一樣，只有串接在一起的時候，詩和音樂的意義才發生。

　　夢境，則是馬密對於電影蒙太奇的舉例。他說，夢中的景像不但有趣而且多樣，更重要的是，它們大多互不相干。初看你會覺得它們的**並置**顯得不連續或無意義，但是如果仔細分析，它們中間既簡單又高明的互動關係，卻真正帶來最深沉的意義！

　　他說，所有的電影都是夢境的串連⋯⋯

於是我買了這本書。

一百一十頁，我花了兩個晚上唸完，然後告訴自己兩件事：第一，我要用這本書作學生的教科書。因為它輕薄短小，言簡意賅，對於需要作視覺思考的人來說，有撥雲見日的透析效果。第二，盡信書不如無書。這本實用性很高的書，裡面馬密坦然無諱的所謂「好」與「對」，只能代表一家之言；它告訴我們「如何拍好電影」，卻沒有和我們討論「電影是什麼」。

最近覺得兩句話非常有道理：「只有你離開電影，電影不會離開你。」馬密的這本《導演功課》不但寫給學生，或行業裡的人，它輕薄短小的「戰鬥性」，其實適合每一個想用鏡頭語言創作的人。不妨拿起你的攝影機，走出去，開始你的影像歷險，你就是導演，這樣子的生活就是「電影」，「電影是什麼」似乎也不用馬密告訴我們了！

我喜歡馬密在書中的一段話，寫下來做為我對這本可以插在口袋裡的小書的註解：

藝術家的任務是把最簡單的技術學得完美，而不是去學太多的技術。如此才可以使困難的事變得容易，容易的事變成習慣，習慣的事因此可以變得更加美妙！

何平 紐約雪城大學（Syracus University）視覺與表演藝術學院電影藝術碩士（1989）。劇情片《陰間響馬》（1988）獲當年金馬獎特別獎，拍攝多部廣告影片和電影劇情長片。現為國立臺灣藝術大學電影系副教授。

沒有故事要說的人是最快樂的人。

——安東尼‧特洛普（Anthony Trollope）

He Knew He Was Right

前言

　　這本書是根據一九八七年秋天我在哥倫比亞大學電影學院的授課內容所編撰而成。

　　課程名稱是「導演方法」。當時我剛完成第二部劇情片的導演工作*，而就像是一個已有但也只有兩百個小時飛行經驗的飛行員一樣，我大概是所謂最危險的人物。當然，我已經沒有當初做為一個新手的生澀及畏怯，但是經驗上卻仍不夠豐富到了解自己無知的程度。

　　以上的說法當然是為了減輕像我這樣一個經驗不足的傢伙，寫了這樣一本書的重量而有的聲明。

　　然而，在這個前提之下請讓我如此說明：這些在哥倫比亞大學的講課內容所涉及到的，以及文中所嘗試去詮釋的電影導演理論，主要是衍發自我本身比較豐富的劇本寫作經驗。

　　最近報紙書評欄中有一篇文章，是一個書評家評論一本關於一個小說家初入好萊塢、想轉行改寫劇本故事。這個書評家說，這個小說家真是頭腦不清楚，一個快瞎掉眼睛的人怎麼有可能去寫電影的劇本？

　　這個書評家的想法正說明了一般人對寫作電影劇本這項專業

*　譯註：第一部是《遊戲之屋》（House of Games），第二部是《世事多變》（Things Change）。

的無知現象。事實上，一個人並不需要能看才能寫，他需要的是能**想像**（imagine）。

喬治・托夫史東諾葛夫（Georgi Tovstonogov）曾寫的一本好書《劇場導演的職責》（*The Profession of the Stage Director*）中提到，一個導演若一開始即急忙尋求視覺上或美學上的解決方式來處理某場戲，那麼他馬上就墜入了困境深淵，難以自拔。

他的名言深深地影響了我，而且在我的劇場導演、電影劇本寫作以及導演等職業生涯中受益良多。如果一個導演先了解**該場戲的意義是什麼**，然後再開始導戲，托夫史東諾葛夫認為，他必然能夠同時站在作者以及觀眾的立場來思考事情。因為如果導演在一開始就找來美麗的或畫得如實景般巨細靡遺的佈景，他可能會被迫去整合這個佈景到劇情的必然演進。而且，由於這種被迫的情況，他會為了努力將佈景納入劇情，而變得陷入其中，傷害了劇本的整體性。

這樣的概念與海明威（Ernest Hemingway）的說法是一樣的，他也曾指出「故事寫出來後，把所有的精彩對白拿掉，再看看剩下的還算不算是一個故事」。

依我做一個導演和編劇的經驗是：故事能不能感人是依賴那個作者能刪掉的比例而定。

要當一個好作家只有靠學著如何去**刪剪**。將多餘的、裝飾

性、敘述性、尤其是令人感動及充滿意義的字眼去掉，才能把作品寫得更好。然而，你一定會問，如此之後剩下來的是什麼？是**故事**（story）。但是故事是什麼？故事是主角在追求他的目標時，發生在他身上的所有**重要事件的演進**（the essential progression of incidents）。

如同亞里士多德（Aristotle）所說的，**重要的是發生在主角身上的事……而不是在作者身上的事**。

所以，一個人不需要能看才能寫故事，他需要的是能思考。

劇本寫作是一個以邏輯為基礎的技巧。它包括了這幾個經常運用到的基本問題：

主角是什麼？（what）

是什麼在阻礙他獲得這些需要的滿足？（what）

如果他沒得到這些需要的話，他會發生什麼事？（what）

倘若編劇能夠遵循以上這些問題所演繹出來的規範，必定能獲致一個邏輯性強的結構，一個能發展及建構出整個劇情的故事大綱。在一個劇本裡，這個故事大綱被傳送到這個編劇的另一部分——即本我（ego），將故事大綱交給他自己的意底（id），再由這個意底撰寫對白。

這個比喻是可以沿用到編劇將故事大綱交給演導的模式。

我認為導演是編劇的戴奧尼索斯（Dionysus）*式的延伸——他的作者論應該在無需熟習瑣碎繁複的專業技術中完成。

＊ 譯註：戴奧尼索斯，古希臘神話中的酒神。

1

說故事

每個導演一定得回答下列幾個重要問題：

「攝影機應該擺哪裡？」

「該跟演員說什麼？」，以及一個連帶問題：「到底這場戲的概念是什麼？」通常要回答這樣的問題有兩種思考途徑。大部分的美國導演都會循「跟著角色走」這個方式，彷彿電影是主角言行的紀錄。

只是，如果電影真的只是記錄主角的行為，這部電影一定得很有意思才行。也就是說，這個方式將會把導演放置在一種得不斷地想法子去取角度、選新奇有趣的鏡位來拍戲的情況。他一定會不斷想著：「該把攝影機放在哪個位置才能把這場愛情戲拍得好？怎樣拍才會俐落、有趣？如何讓演員（譬如說是在她向他求婚這場戲裡演出時）看起來很有意思？」

大部分的美國電影都是這樣拍出來的，像是在記錄人們現實生活的行為。然而，還有另外一種思考途徑，即艾森斯坦（Sergei Eisenstein）所提倡的方式。這個方式與「跟著角色走」的方式完全不同，它是透過一連串影像的並置，藉著鏡頭之間的對立在觀眾心底所引起的反應，來將故事往前推衍。這是艾森斯坦的蒙太奇理論（theory of montage）的簡明解釋；這也正是我對電影導演這項職業所學到的第一件事，事實上也是我目前對「說故事」技巧的唯一認知。

　　這個方式的特點是它永遠以**鏡頭**來說故事。也就是說，透過並置基本上毫不相關的畫面來傳達故事的訊息。一個茶杯、一隻湯匙、一隻叉子、一扇門，就讓這些鏡頭的剪接來說故事吧。如此才能得到戲劇效果，而不光只是敘述。如果只是敘述，導演等於是在對觀眾說：「你永遠猜不到為什麼我剛才告訴你的內容對故事本身而言非常重要。」讓觀眾自己去猜為什麼剛才那段對故事本身而言很重要、但實在是不重要的原因吧！編劇不應該解釋劇情，他最重要的事是**說這個故事**，給觀眾驚奇，讓他們印象深刻。

　　電影比起舞台劇當然是更接近單純的說故事。倘若你仔細聽別人說故事，你會發覺，大部分的人都用非常電影化的方式在說。例如從一件事跳講到另外一件事，而故事就靠這些事件的連接向前推衍——也就是說，透過剪接。

　　例如，我們會這麼說：「有天晚上，我正站在街角。那天霧很多。有一堆人在我身旁發狂地跑來跑去。可能是月圓的關係吧。突然間，一輛車向我駛來，而站在我旁邊的傢伙對我說……」

　　想想看，將以上內容轉化成鏡頭的話，分鏡會是：（1）有一個人站在某個街角；（2）多霧的夜晚；（3）圓月在天空；（4）有人說：「我看每年這個時候大夥都變得陰陽怪氣的。」（5）一輛逐漸駛近的車。

　　這就是好的拍攝手法，導演只需將一些影像並置，藉此引導觀眾進入故事，並讓他們好奇接下來會發生什麼事？

　　電影中**鏡頭**（shot）是最小的單位，最大的單位就是該部電影；在這之間，也是導演最重視的單位則是**場**（scene）。

　　永遠是先有鏡頭：電影是透過鏡頭的並置將故事往下推衍。一堆鏡頭即組成場。一場戲是一段像散文一樣的結構。是一部小規模的電影。你也可以說是一部*紀錄片*（documentary）。

　　紀錄片基本上是將一堆不相關的畫面組合在一起，給予觀眾所有導演想要傳達的概念。例如，先拍下鳥兒們啄一截小樹枝的畫面，另外再拍下一頭小鹿抬頭的畫面。這兩個鏡頭之間並沒有任何關連，它們之間的拍攝日期與地點也可能相隔甚遠，但是導演將它們並置起來卻傳達給觀眾一個動物們的**高度警覺**的概念。這兩個鏡頭並非記錄某個主角人物的言行。它們也不是記錄小鹿如何對鳥兒們的動作及聲音作反應。它們基本上是彼此沒關係的影像。但當它們剪接在一起時，卻讓觀眾領受到對「危險的警覺度」。這是絕佳的拍片方式。

　　劇情片導演也應該如此做，以得到想要的效果。我們也都應該有想要當紀錄片工作者的想法，然後才能獲得這個好處：單純地走出書房，拍攝到故事所需要的畫面，之後再將它們組合起來。因為在剪接室中，一般而言，導演或剪接師總是會一直後悔

地想：「如果我有某個鏡頭就好了……。」這當然可以做得到，只要你設法在影片開拍前有足夠的時間來決定待會兒需要的鏡頭，然後出去拍即可。

不過，在美國幾乎沒有人知道該如何寫好電影劇本。大部分的劇本都充滿了無法被轉化成鏡頭的材料。

「尼克，一個三十來歲的人，渾身洋溢著不凡的氣度。」這沒辦法拍。你能怎麼拍？「茱蒂，一個性情急躁的消息靈通人士，已經在那長條椅上坐了快十三個小時。」你該怎麼辦？真的就是沒辦法拍。編劇實在應該揚棄敘述（視覺上或言語上的），應該這麼寫：

鏡頭：茱蒂看著手錶

溶接

對白：「媽的，像我這種性急的人，坐在這裡等十三個小時，
　　　分明就是折磨我。」

如果你發現劇本某個部分不用敘述文句就無法拍，這個部分一定是不重要的（也就是說，對觀眾而言是不重要的）：觀眾需要的**不是資料而是戲劇**。那麼誰才需要這些資料呢？這類可怕的敘述文句幾乎存在於所有美國的電影劇本裡。

編劇首先必須先了解一點，大部分的劇本都是寫給好萊塢片廠主管手下一些專門讀劇本的人看的。片廠主管並不懂該如何讀劇本，沒半個人懂，沒人懂電影劇本該怎麼讀。一本電影劇本應該是彼此毫無關連鏡頭、並置在一起後所呈現出來的故事。要能讀這樣的劇本而且**看**得出一部電影來，當然需要具備一些電影教育或一些純真——但這些在片廠主管身上都沒有。

至於導演的工作，即是去建構這些出現在劇本上的鏡頭。片廠的工作其實無他，導演需要的是保持清醒，循著計畫，幫演員將動作簡化，不矯飾，然後保持自己的幽默感。拍戲導戲其實就是製造鏡頭罷了。片廠的工作僅僅只是記錄那些已設計且被文字記錄下來的內容而已。完全是**一套完整的計劃**在主導整個拍戲過程。

我從沒有在電影學校受教育的經驗。我懷疑它的用處，因為我上過戲劇學校，覺得它們一點用處也沒有。

大部分的戲劇學校都教一些任何人在一般課程中一定能學到的東西，只是它們以明確的技巧提供知識以避免侮辱文學院裡的紳士淑女學生。我假設電影學院也差不多。那麼電影學院應該教什麼？我想只需教會學生一件事：**教他們了解將不相關的鏡頭剪接並置在一起，在觀眾心底製造出故事進展的技巧。**

穩定攝影機（steadicam）（一種手持攝影機），就像很多其

他電影科技上的發明，已經對美國電影造成傷害。因為它讓「跟著角色走」的導演手法更容易達到，導演因此已不再思考：「這個鏡頭是什麼？」或者是「鏡頭應該擺哪裡？」的問題。相反地，他只會這麼想，「我大概可以一個早上就把它拍掉」。然而，我敢說如果你喜歡早上拍這類毛片，到剪接室你會恨透它們。因為你在毛片中看到的東西不應該是你個人的娛樂；它不該是「小型舞台劇」。它們應該是一些不相關的、短的、可以在後來透過剪接來說故事的鏡頭。

我告訴你，為什麼這些鏡頭必須毫不相關的原因。聽聽這個，兩個人往街的那一頭走去，其中一個向另一個人說⋯⋯。現在，身為讀者的你一定在聽著，你在聽因為你想知道「接下來會發生什麼事」，對吧？分鏡表、片廠的作業，都不該改變以上這段故事。

技術的目的是要解放無意識。如果你能循著規則一步一步做，這些規則將能讓你的無意識（the unconscious）自由，到那時，真正的創作力才會出來。若非如此，你將會被自己的知覺意識鐐銬得無法動彈。因為意識總是想要去討好，想要有趣。所以意識總是會去找到那些明顯的、陳腔濫調的東西，因為這些東西都在過去成功過，所以有相當的安全性。創作者的心靈只有在解

放後而且被賦予某個任務的時候,才能讓**真正的創作力**進入。

電影的機制其實與夢的機制是一樣的,因為夢是電影最終的面目,不是嗎?

夢裡的影像都那般地多樣且那麼有趣。在人類的腦中,它們大部分是一些彼此不相關連的畫面,因為這些影像的並置,才讓夢境那麼有力。夢裡的恐怖與美麗都是來自生命中一些早先瑣碎且不相關的事件的連接所製造出來的。它們不但毫不連貫,而且在第一眼看到這些並置的影像時,大部分的人都認為它們毫無意義。然而,只要透過啟發式的分析,就會發覺這是個最高級、也是最簡單的組織次序,而且,也因此是最富有深意的。不是嗎?

電影也是如此。偉大的電影可以自由得像是一場主角夢境進展的紀錄。我認為對這個概念感到興趣的人一定會開始想去閱讀一些心理分析的書,事實上那些書正是電影素材的寶庫。電影和夢一樣,都是一些影像的並置,而這些並置的組合都是為了回答某一個可以被設定的問題。

我很樂意在此推薦幾本書供有心的人參考:佛洛依德(Sigmund Freud)的《夢的解析》(*The Interpretation of Dreams*);布魯諾‧貝特漢(Bruno Bettelheim)的《魔法的用法》(*The Uses of Enchantmets*);卡爾‧容格(Carl Jung)的《記憶、夢、映象》(*Memories, Dreams, Reflections*)。

　　最後我要說，所有的電影都是**夢的段落**。想想看，甚至是最糟的、最一板一眼的美國電影，都那麼難以置信地令人印象深刻。《前進高棉》（Platoon）事實上是不會比《小飛象》（Rumbo）更不寫實。這兩部片都各用自己的方式把故事說得很好，換句話說，它們都是虛構的，像夢一樣。然而，對創作者而言，問題只是：電影應該像夢像到什麼程度才算是好電影？

2

鏡頭應該擺哪裡？

需要哪些鏡頭才能組成一部片子？

（與哥倫比亞大學電影學院學生的共同研究）

■代表大衛・馬密

□代表學生

■：我們現在來拍一部以我們目前的情況為故事的電影吧。現在
　　有一堆人走進教室。你們覺得該用什麼方式來拍這個鏡頭，
　　會使它看起來比較有趣？

□：從上往下拍。

■：好。但是，為什麼這樣子拍比較有趣？

□：因為角度很新，是鳥瞰式的俯角，可以讓觀眾看到所有同學
　　走進來。倘若又為了要暗示它的不尋常，就可能想要這麼
　　拍。

■：你怎麼判斷這樣是不是拍這場戲的好方法？擺設攝影機位置
　　及角度的理由太多了，請告訴我，為什麼「**從上往下**」比其
　　他角度好？你根據什麼而判斷這是最好的方式？

□：看這場戲要說什麼吧。我們可以假設這場戲是拍一個相當騷
　　亂的會議，人們不斷進進出出來來往往。這時由上往下的角

度就可以表現出與潛伏著一些緊張氣氛的會議截然不同的氣
氛。

■：完全正確。在做任何決定之前，你必須先自問：「**這場戲是
關於什麼？要說什麼？**」所以讓我們在此把「跟著角色走」
的拍電影方法推到一邊去吧。專心想一想這場戲要說些什
麼。我們必須明白，導演的工作絕不是跟著主角走到哪兒就
拍到哪兒。為什麼？因為拍一群人在房子裡的方法太多了。
所以這場戲絕對不單只是一群人在一個空間內而已；一定是
得有它內涵的目的的。我們應該在鏡頭裡暗示出這場戲可能
與什麼事有關係。目前我們僅僅知道這是一個聚會。所以你
必須選擇這個場合的目的，也就是說選擇這場戲的鏡位，絕
不是為了要找一個「有趣的方式」來拍這場戲，而是「**我要
依據這場戲的意義、而不是這個場合的外貌，來陳述我對這
個場合（事件）的看法**」。這才是藝術工作者該有的選擇。
現在讓我們來暗示這場戲可能的內容是什麼。這裡是一個暗
示：想一想，**主角想要獲得什麼？**因為這場戲會在主角達到
他的目的時結束，所以主角會踏上一個為了達到目的而展開
的**旅程**（journey），將故事不斷往前推展，而旅程內容就
是主角的行為紀錄。即他該做些什麼，才能達到目標──這
正是讓觀眾留在椅子上看下去的原因。如果沒有這樣東西，

導演可得耍些花招才能騙騙觀眾的注意力。好，現在回到「教室」這個情況來。假設這裡是一群人在這個場合裡第一次見面。在這個聚會中有一個人可能設法要**獲得別人的重視**。好，我們該如何以電影手法把這個**主旨**表現出來？倘若這場戲是一位學生想贏得他的講師的重視。且讓我們用「鏡頭應該擺哪裡？」來說這個故事吧。如果現在在坐的各位覺得自己腦子一片空白，想不出該怎麼做，試著想像自己坐在酒吧裡的吧臺前，向身旁的人**說**這樣的故事。好，你會怎麼說？

□：有一個傢伙走進教室來，他做的第一件事就是坐到老師的旁邊，然後開始很小心地看著老師……而且非常認真地聽他講課；然後當教授右手義肢掉下來時，他立刻俐落地伸手一接，接住，並交給教授。

■：嗯，可以。目前大部分的編劇或導演都是這麼做。但是，從另外一方面來說，我要把這件事生動有趣的部分挖出來。倘若故事是關於某人想贏得老師的**重視**，老師這個人是不是裝有義肢不重要。導演做的事並不是讓故事有趣。故事若看起來生動有趣，那是因為我們發現**主角的變化**這件事有趣。記住，是**主角的目的**讓我們留在戲院的位置上。好，關於某人想要贏得老師重視的故事，還有哪些同學願意提供自己的想

法？

□：電影課堂裡的一個學生，他二十分鐘前就到了，靠著桌子坐著。上課鈴響後，老師隨學生進入教室，他馬上挑了個椅子，設法要移到離老師更近的位置，但老師是坐在教室的另一頭。

■：好。這裡我們又有幾個新想法。我們一起來分析看看。嗯，有一個人早了二十分鐘就到教室。為什麼？「因為他想吸引老師的注意」。現在，我們該如何將這個轉化成鏡頭。

□：他走進來。教室。他坐在課桌一角。其他學生走進教室。

■：很好。其他人還有別的想法嗎？

□：拍一個時鐘的鏡頭。他走進教室（暗示他是那時走進去的），先站一會兒，直到決定要坐的位置，再拍時鐘（暗示二十分鐘已過）。最後的鏡頭是學生走進教室。

■：你們認為需要這樣一個時鐘的鏡頭嗎？

導演在一部影片中所關心的最小一個單位是**鏡頭**；這場戲的**首要主旨**是某個學生想**贏得老師的重視**，這正是主角的**需要**（needs），也同時是戲裡的最高指導原則。

好，現在我們來想一想這場戲應有的節奏，以及該如何去決定這場戲的第一個**動作**以及該怎麼做？

□：設定（描寫）角色性格。

■：聽著，永遠不要去設定角色性格。首先，絕沒有角色性格這
回事，**角色只是一些慣性動作的集合體**。亞里士多德兩千年
前就提過，角色根本不存在。現在在好萊塢每個人都拿著角
色這個東西講來講去。事實上，角色根本不存在，它只是習
慣性行為。

「角色」是一個人在追求他想要的目標時所採取的所有動
作。在「場」這個單位下，角色就是追求他的目標，即這場
戲的最高指導原則——主旨下，所做的行為總和。其他都不
算。

現在來看一個例子：某人走到一座妓院，向一位婦人說：「五
塊錢能買什麼？」她回答：「你應該昨天來，因為……」好，
到了這裡，做為觀眾席中一員的你，一定想要知道為什麼他
昨天就該來。這就是你**想要**知道的內容。

然而，一般而言，美國的編劇或導演說故事時都用了一大堆
說明角色性格的字眼：

「一個年輕人，微瘦，結實，明顯耽溺於生活中美好的事物，
但並非奢侈，應該是具有思考能力特質的人。現在他來到了
一條僻靜的街道上，有一座看得出曾經是小鎮上高級住宅區
的哥德式建築的妓院，他向這邊走過來……」

我們看到的大多數美國電影都是這樣的內容。所有的劇本或

電影總是在說明些什麼。

現在，請注意聽，永遠不要去設定任何東西，我們的做法是，**將觀眾放到與主角相同的境況去，讓他們保持高度的好奇心去想：接下來會發生什麼事。**

只要主角想要什麼，觀眾自然也會跟著想要什麼。只要主角清楚地走到外頭，向他的目標前進，觀眾一定會想知道他到底能不能成功。因此，一旦主角或電影的「作者」不再設法去**獲得**他想要的東西，並且開始設法要**影響**觀眾，觀眾一定會在戲院裡睡著。電影絕對不要像電視一樣去設定角色或人物所存在的環境。

回頭看妓女戶這個故事：剛剛那樣的敘述像不像電視裡的肥皂劇？畫面一定先是一個空鏡頭，然後往下搖攝到一幢建築物。再橫搖到這幢建築的招牌，招牌寫著：「艾文綜合醫院」。重點不是「故事發生在哪裡？」，而是「**這個故事要談的是什麼？**」這正是每部電影不一樣的地方。

好，回到我們自己的電影來。現在，想一想這個動作的首要**概念**（concept）是什麼？為了**要獲得老師對他的重視**，有什麼概念是必要的？

□：……他比別人早到？

■：正確！他比別人到得更早！好，假設你要確定這個概念是不

是最重要，試著不用這個概念來說故事。拿掉它，看看故事到底需不需要它。如果它不是絕對必要的話，就把它去掉。不管在**鏡頭**的單位或是**場**的單位裡，不必要的東西就將它刪除。我們絕對不會以「那個人對老婦人說……」這樣的方式來開始一場在妓女戶的戲。在這之前，我們需要的是屬於這場戲的**概念**，才能支持我們每一個鏡頭存在的目的。在這個例子裡，我們需要的第一個概念是：「一個人要到妓女戶去」。

再舉另一個例子：他必須走到電梯才能到樓下去。所以為了要下樓，他必須先走到電梯前，進去，才能夠達到目的。所以**下樓**是這裡的基本概念。因此，如果你的目標是「去搭地下鐵」，而你正在某幢建築物的樓上，你的第一個概念就是「下樓」。

如果現在**要獲得老師的重視**是最高目標的話，那麼哪些步驟是必然的？

□：比任何人提早到達。

■：好。那麼應該如何製造**提早到達**的印象？「獲得老師的重視」這個整體目標已確立，我們可以先把它放到一旁，現在只需專心製造這個學生「早到」的印象。讓我們以幾個不相關連鏡頭的並置來獲得這個概念。

□：他開始冒汗？

■：形容一下畫面。

□：他一個人坐在教室裡，穿西裝打領帶，開始冒汗。可以從他的動作看得出來。

■：這個畫面如何給我們他早到的概念？

□：暗示他像是在期待什麼吧。

■：不。我們不管他是否看起來在期待什麼。我們只要知道在這個鏡頭可以看出他比別人早到。而且，我希望我們在這裡也不靠觀察他的行為來獲得這個概念。

□：一個空的教室。

■：嗯，好，這是一個畫面。

□：再接一個鏡頭是一個人坐在教室裡，並列另一個鏡頭，一群人從教室外面走進來。

■：好，但是這並沒有製造出他早到的印象，有嗎？想一想。

□：對啊，他們可能全部都遲到了也不一定。

■：想想乾淨俐落點的作法，不相關連的鏡頭是不需要任何潤飾。有哪兩個鏡頭的並列可以傳達出「早」的概念？

□：某人走在街上，太陽正要出來，幾個清道夫在街上打掃。清晨，街上還沒有什麼活動。加幾個某些人起床的鏡頭。然後剛才那個人已經走進一個房間。

■：這個故事是給予清晨的感覺，但我們應該觀察一下全局，偶有一點警覺，看看故事是不是走偏了，心底的警覺系統該說：「對——這可能挺有趣的，但是這能不能吻合題旨？」我們希望「早」的概念是因為要用鏡頭堆砌出「獲得老師重視」的**最高主旨**（superobjective），所以「清晨」的概念在此就顯得不是絕對必要了。

□：在教室門外貼了一張「某某老師教授 ×× 課」的海報，上面還說明了上課時間。這個鏡頭之後接主角明顯地一個人坐在教室內，後頭的時鐘也出現在畫面裡。

■：好。有沒有覺得如果不要有時鐘，會更好一點？時鐘給人的感覺實在是有點……

□：陳腔濫調。

■：是啊，是有些陳腔濫調沒錯。但並非那樣就不好。史坦尼斯拉夫斯基（Konstantin Stanislavsky）曾說，我們不必要因為它是陳腔濫調感到羞愧。然而從另一方面來說，也許我們可以想到更好的，不是嗎？也許時鐘這個點子不錯，不過我們先把它擺在一旁吧，因為我們的心靈這個懶蟲，通常都是先想到一些陳腔濫調的東西，而且，也許它們正在出賣我們也不一定。

□：所以你會讓他上樓，讓他在電梯裡緊張地看著他的「手錶」。

■：不，不，不，不是。我們現在不需要這個，對不對？為什麼
　　不需要？

□：或者你的意思是一個「小」的時鐘？

■：……這個演員甚至不需要去演看起來很緊張的樣子。這牽涉
　　到我指導演員的方法，稍後再談。我的經驗是絕對不要仰賴
　　演員的演技來說故事。他決不要表現得緊張的樣子。觀眾自
　　己會看得出來。房子是必須看起來就像房子，但釘子不需要
　　看起來像房子。在這個鏡頭裡「緊張」與「早到」無關，我
　　們需要製造早到的情形即可。好，需要哪些鏡頭？

□：拍那個人從長廊走來，想推門進入教室，結果門鎖住了，他
　　回頭想找工友來開鎖。攝影機還是用一個鏡頭一直跟拍。

■：觀眾怎麼知道他想找工友？你只在拍攝。你可以拍一個人轉
　　身，但你沒辦法拍一個人「想找工友」，所以，一定得分開
　　到下一個鏡頭。

□：可以切到工友的鏡頭嗎？

■：等一下，問題是，一個傢伙轉身去找工友的鏡頭可以傳達他
　　「早到」的概念嗎？不，顯然不。重要的是我們必須時時提
　　醒自己是不是吻合判斷的標準。這是拍片之鑰。

　　愛麗絲在《夢遊奇境》中對加雪貓（Cheshire）說：「我應
　　該走哪條路？」貓說：「看你想去哪裡？」愛麗絲說：「我

不在乎去哪裡啊！」貓回答說：「那麼你走哪條路都無所謂，不是嗎？」如果愛麗絲並不這樣想，那麼她的確在乎她要去哪裡，那麼走哪條路也就變得相當重要了。

好，現在我們來專心只想如何傳達「早到」這個概念。這才是我們要去的「地方」。回頭看剛剛那位同學提出來的「門上鎖」的點子。我們該怎麼處理它？這個點子顯然已比「時鐘」的概念更好。它更令人興奮的原因是它在運用到「早到」這個概念時更為切題。

□：他可以走到門口發覺門上鎖了，所以他轉身，坐在地上等。

■：你會怎麼處理這個鏡頭呢？先是拍他從長廊那頭走來。那下個鏡頭呢？

□：門把鎖的畫面。他伸手試著去打開，打不開。

■：然後就坐下？

□：對。

■：這些鏡頭傳達了「早到」的概念嗎？

□：如果把前面提到的全部綜合起來如何？先從旭日東昇開始。第二個鏡頭是一個像工友模樣的人從長廊走過來，當他繼續往下走時發現有人坐在教室門口。那個人指指門鎖，工友看一下錶（表示時間未到），那個人再指一下門，工友聳聳肩就替他把門開了。

■：這兩組哪組聽起來更清楚？編劇、導演與剪接的工作裡最難的就是放棄一些先入為主的觀念，只選擇針對問題有效的解決方案。

記住，永遠只做符合第一原則的事。在「教室」這場戲裡，第一原則絕不是關於某人進教室，而是某人「想要獲得老師的重視」，因此，第一個動作是要「早到」。目前我們只要專注在這項。

現在有兩個方案了，哪一個最簡潔俐落？我認為要先選擇最枯燥乏味的方案，然後才可能拍出更好的電影。最不令人覺得有趣、最率直生硬的方式才能使你避免掉入「為求新鮮有趣而與某場戲的主旨衝突」的危險，觀眾也才不會覺得無聊。總而言之，觀眾遠比我們這些編劇或導演更聰明，可能早已知我們葫蘆裡賣的是什麼藥。所以要如何吸引他們的注意？當然不是給他們更多**訊息**，相反地，**我們應該保留更多訊息**——除了那些讓故事通順、可被理解的部分外。這就是我所謂的 KISS 標準。"Keep it simple, stupid" 即「**讓鏡頭簡單、呆板**」來做選擇鏡頭的標準。所以在這場戲的一部分，我們只需要三個鏡頭：（1）一個人在長廊中走著走到教室門口，伸手試著要把門打開；（2）門把被轉來轉去轉不開的特寫；（3）這個人一屁股坐了下來。

□：我認為你如果要表示他「早到」的概念，應該多加一個鏡頭。讓他把手提包打開，拿出一堆鉛筆，開始削。

■：這樣就顯得累贅了。我們剛剛那些鏡頭不是已足夠完成任務了？只要我們已確立了早到（門還鎖著）的概念，任務不就完成了？

奧康的威廉先生（William of Occam）不就曾告訴我們，當我們有兩套理論時，哪一個更能以簡明的方式適當地形容一個現象，就選哪個。這與我的 KISS 準則不謀而合。一般而言，我們吃火雞時並不吃全雞，對不對？你一定先扒下雞腿咬它一口，然後再慢慢吃剩下的其他部分，也許你最後是把它全啃光了，但是它可能在你吃完之前就乾掉了，除非你有一個大冰箱，而且這隻火雞本身並不太大⋯⋯但這已非我們這次演講所要談到的。

所以，我們算已扒下了這隻火雞（即這整場戲）的雞腿部分，也咬了一口雞腿，這一口也是「早到」的部分。

現在讓我們進行到**第二個動作**的認定吧。謹記，我們不需要以角色為中心來設計。所以下一個問題是——

□：下一個動作是什麼？

■：沒錯。在這裡我們可有參考的對象？

□：剛剛的第一個動作（早到）？

■：不是，是其他可以幫我們想到第二個動作的元素？想想看。

□：這場戲的……？

■：是這場戲的**主旨**，沒錯。這是引導我們去尋找問題與解答的源頭。「這場戲的主旨是什麼？」

□：重複。

■：「獲得老師的重視」就是這場戲整體上的主旨。所以在這個情況下，「早到」之後可能是什麼？一個**絕對且必要**的第二動作是在「早到」完成之後……。這一切再一次地都是為了……？

□：獲得老師的重視。

■：對，所以那個人怎麼做？

□：他可能會拿出老師所寫的書，開始分析老師做學問的方法。

■：嗯，不，這樣太抽象了。你提出的方案層次過於抽象。第一個動作是「到得早」，所以在相同抽象層次上，我們該給第二個動作什麼樣的內容。好！試著回答這個問題，「他早到是為了做……？」

□：準備！

■：也許是準備。還有誰有意見？

□：我們難道現在就不理會那個上鎖的門嗎？他有了障礙，他應該對那個障礙有所回應才是。

■：請忘記主角。你必須知道主角要什麼，因為這才是這部電影的內容。但你絕沒必要將它拍下來。希區考克（Alfred Hitchcock）曾輕蔑地說美國電影都是些「一群人在說話的電影（pictures of people talking）──事實上也沒錯。

記住，是**你**在說故事，別讓你的人物說故事。是**你**說故事而且**你**來導演這個故事。所以不要跟著人物跑。我們不必去設定人物性格，不必有這個人物的「背景故事」（back story）。我們需要做的只是去創造一篇評論，就像一部紀錄片一樣。現在這部紀錄片的主題是「去獲得老師的重視」。

我們已看了第一篇「早到」的文章，下一篇呢？

□：可能是「等待」嗎？

■：「等待」？這與「準備」的差別在哪裡？

□：主角的主動性。

■：關於什麼的主動性？

□：他的行為，讓人物做些動作可以給予比較強烈的印象。

■：我倒認為「準備」在這個「贏得老師重視」的最高主旨下，更具主動性。

本堂課的宗旨是學習問一個問題「**這是關於什麼？**」（what's it about?）。本片不是關於某人，而是關於「如何贏得老師的注意」。所以第一個動作不是某人進教室，而是「早到」。

現在第一個動作已完成。假設我們要進行的第二個動作是「準備」，試著想像自己在酒吧向身旁的人說這個動作。

□：所以這個人就坐在長條椅上開始等啊，等啊，然後從手提包裡拿出教授所寫的書。

■：好，這該怎麼拍？你怎麼知道這本書是這位教授寫的？

□：可以在門上的牌子上寫教授的名字，然後在同一個鏡頭看到書上的作者名。

■：問題是，我們並不知道他在為這堂課做準備。盡量不要用文字的敘述來解決這個問題──你看，文字敘述將如何使影片的節奏軟弱下來？你知道這個動作是關於「準備」，但我們不需要知道他正在為「這堂課」做準備。只要鏡頭裡看到他在準備即可解決問題，毋須添足。一艘船是必須看起來就像一艘船，但是船的龍骨不需要看起來像一艘船。

還有，我們在此不需製造「等待」，因為「早到」的概念已完成，「等待」等於是重複。另外，試試聽自己如何形容鏡頭。如果你用了一些這樣的字眼，「像……」、「某種……」時，你已經開始脆弱了，鏡頭一定不清不楚。鏡頭必須很清楚，直截地如前面三個鏡頭一樣。

□：他開始整理頭髮，拉拉領帶。

■：這樣吻合「準備」的概念嗎？

□：那只是他在修飾自己。

■：「準備」可以是肢體上的準備，也可以是抽象層次上為故事
　　的主旨所做的準備——去「獲得注意」。

　　你們認為哪一個更切題呢？是讓主角看起來更迷人呢？或
　　是……？

□：這樣好了，他拿出筆記本，很快地讀了一遍，想了一下又回
　　頭翻到前面的頁數……

■：這樣子又表示你忘了我們前面討論的格言：用鏡頭（cuts）
　　說故事。我們必須牢記這個座右銘。

　　當然，有時候我們必須跟隨著人物，以他為中心來說故事，
　　但那必須是當時考慮下認為是最好的方式才如此；然而，如
　　果我們立意要以「用鏡頭說故事」做為創作原則，會發現通
　　常很少會有機會跟著人物走。當我們有充分的時間（不管在
　　課堂或在家裡）準備分鏡表，絕對有辦法想出最好的方式來
　　說故事，然後才到片場進行拍攝。

　　然而，情形若是在拍攝現場，我們可能就沒有那麼多時間。
　　也許當時最佳原則就是以人物為中心，跟著人物拍。不過，
　　在這情況下，我們最好有架穩定攝影機。*

* 作者註：穩定攝影機在功能上對拍一部好電影的作用，就如同用電腦寫部好小說一樣——兩
　　者都是省力的工具，它們簡化了創作工作上的一些愚蠢的勞力，但也只是這點迷人而已。

　　所以我們的方針應該是去想出兩個或更多的鏡頭,將他們並
列之後,傳達出「準備」的概念。

□:這個點子如何?假設這個人有一張三孔活頁紙。他拿出一張
　空白的,將旁邊有孔的部分撕掉,然後對折,塞進筆記本裡
　分頁用的塑膠膜片內、做為分頁標籤。

■:這個點子不錯。現在試著分鏡:(1)他拿出筆記本,以及
　作分頁標籤用的紙板;(2)加一個插入鏡頭(inserts),
　他的手在這小標籤片上寫東西的特寫,再塞入塑膠膜片內;
　(3)回到主鏡頭(master shot),他合上筆記本。這些都
　是一些**彼此毫無關連**的鏡頭,對不對?這樣是不是傳達了
　「準備」的概念?我再問一個問題,到底需不需要讓觀眾看
　得出他在標籤上寫些什麼?

□:不需要吧?

■:答對了。如果看不出他在寫什麼會更好,因為如果看出他在
　寫什麼,就會變成在敘述了,不是嗎?另外,這麼做的目的
　是什麼?

□:激起觀眾的好奇心。

■:沒錯,這麼做是對觀眾的尊重與感激,因為我們以尊重他們
　的(智力)的態度對待他們,而不將不必要的劇情暴露在他
　們的面前。

不過，觀眾心底當然想知道他到底在寫什麼。明顯的，他在準備功課。觀眾也很想知道他為什麼早到？在準備什麼？現在我們已把觀眾放置在和主角相同的處境了。主角熱切地在做一件事，而觀眾也渴望讓他這麼做，對不對？這樣才可以把故事說好。我原來有個點子，但我認為你的更好。

我的點子是他扯扯袖子，然後低頭看一下，切到一個插入鏡頭，是他的襯衫袖口的標籤沒有拿掉。然後是他把標籤拿掉的鏡頭。不過，顯然你的點子比較好，因為比較與「準備」的概念吻合。我的是有點可愛罷了。將來倘若各位有充分的時間，一定得時時把想出來的點子與**主旨**比對一下。就像一個哲學家一樣，不管是用筆或用劍，必須先思考哪一個離目標更近，就選哪個，而放棄另外一個好像比較可愛或有趣的點子，以及絕對得拋棄那些有「特殊個人意義」的點子。

倘若在現場你確實沒有時間再思考，也許選擇僅僅是可愛的點子也是可以的。譬如我這個袖口的點子。因為並不是每次我們都可以想出理想的結果。

好，再來是第三個動作了。它該是關於什麼？

□：回到最高主旨：贏得老師的重視。

■：正確。現在，我們換個方式來想，怎麼樣的概念（點子）在第三個動作是不適當的？

□：「等待」。

■：「等待」是不好。

□：「準備」也是。

■：沒錯。這就像爬階梯，那些我們都爬過了。為什麼要回頭？
當然不。每個人都說要拍好電影的方法是將拍好的第一卷
（the first reel）底片燒了，再重頭來過。沒錯，因為我們每
個人大概都有相同的經驗，每次進戲院看了二十分鐘後，就
會想：「奇怪，導演應該讓故事從這裡開場……」。我們的
準則是，晚一點進場，以及在結局說得太清楚前早一點離
場，而且用鏡頭來說故事。謹記，**編劇的責任不是製造衝突
或混亂，相反的，是製造次／秩序**（order）。以「不知前因」
的事件開場，讓影片節奏的動作（beat）來重建故事的因果
秩序，是最好的方式。

我們的影片開場是：某人想獲得某樣東西──他的目標是
「贏得老師重視」，這是個看不出因果秩序的開場，所以是
不錯的開場。因為主角人物必是因為欠缺了什麼，所以他想
要獲得。

戲劇的張力會一直持續直到無序的（不知前因）混亂狀態靜
止（即因果秩序被重建了）時才終止。

因此無序並不是障礙，在這裡是某個人想得到另外一個人的

重視。如果我們要把這部電影拍好，必須將事件的因果關係秩序整理出來，而不是去製造人物達到目標的障礙。因為我們若想製造障礙，就會變成給主角製造一些「有趣」的障礙。我們要的不是他去做些有趣的事來解決障礙，我們的目的是要他去做合邏輯的事。

下一步驟呢？第三個動作該是什麼？

□：介紹自己。

■：也許你的意思是這一個動作是關於「**問候**」？我們怎麼稱這種行為？

□：表示謝意……？

□：逢迎……？

■：逢迎、表示敬意、表示謝意、問候、打招呼……哪一個較吻合「贏得老師的重視」？

□：我認為是「表示敬意」。

■：好吧。那麼想想它的意思吧。想得愈深，成果愈好。想想「我會怎麼做？」，不是「別人如何處理？」而是「『表示敬意』這個概念對我的意義是什麼？」這是藝術與裝飾之間的差別。

好，怎樣才能表達真正的敬意呢？

□：老師來了之後，那個傢伙立刻上前和他握手。

■：好，但這個點子和時鐘、手錶的點子是不是很像？「早到」就想到錶，「致意」就想到握手。根本上是沒錯，再想深一點，時間多的是。

想想該如何表現它，哪個方式對你而言最有意義？因為要對觀眾有意義，必定要是對自己有意義的。觀眾和你一樣都是人類，電影是如夢境一般，所以如果我們以夢的方式而非電視的方法來想，我們會得到什麼？一個關於「表示敬意」的紀錄片。

□：你所謂的「夢」是指它不一定得和一般人在真實生活中所做的事一樣**可信**？

■：不，我的意思是⋯⋯我並不知道我們可以解釋這個理論到什麼程度，不過讓我們一起來看看，試著運用它，直到它不行了為止。在《心田深處》（Places in the Heart）中，勞勃・班頓（Robert Benton）有一段就美國電影中而言非常有力的片段：在前面已經被殺死的人，現在全部活著。他在此即是製造了一種如夢境的現實。他將毫不連貫的兩場戲並置在一起，而產生了第三種概念。第一場的概念是「每個人都死了」，第二場是「每個人都活著」。這兩個並置的結果產生了一個新概念：「一個偉大希望」。這時觀眾的心裡都會想：「天啊，事情都能這樣多好？」這就是如夢一般。這與考克

多（Jean Cocteau）*的影片中，手從牆面伸出來的畫面是一樣的。至少這些比跟著人物拍的方式好，不是嗎？

在《遊戲之屋》（House of Games, 1987）中，有一場戲是兩個傢伙在門口前為搶一把槍而打鬥，剪到一個其中一人肚子被踢一腳的特寫，下個鏡頭是女主角低頭一看，然後觀眾聽到一聲槍聲。這個拍法就不錯。也許它不是偉大的拍法，但比電視上好，不是嗎？這些鏡頭背後的概念是：「有些事即將要發生了」以及「無能為力」。

它們傳達的整體概念是「無助」，即是設計這段戲的鏡頭的目的。這個主角非常無助：觀眾獲得這個概念並不是將鏡頭一直跟著她拍而來，而是觀眾在此與主角處在同一情況中──正如艾森斯坦所說，讓觀眾在心底獲得這個結論。

□：那麼換成學生表現什麼東西給老師看，什麼特殊表現這類的行為。譬如，他向老師鞠躬，並給他一把椅子。

■：慢點！請你用鏡頭說故事。這樣吧，第一個鏡頭我們把它擺在腳的高度，一個跟拍一雙腳走路的推軌鏡頭（tracking shot）。第二個鏡頭是主角的特寫，他坐著，突然快速轉頭（聽到腳步聲）。這兩個鏡頭並置傳達了什麼概念？

＊ 譯註：考克多，超現實主義電影導演，作品有《詩人之血》（The Blood of a Poet, 1930）、《美女與野獸》（Beauty and the Beast, 1946）等。

□：老師的「抵達」。

■：還有呢？

□：該學生的「表示敬意」？

■：還不算是「表示敬意」，那大概只算是「注意」吧。但至少，這兩個鏡頭製造了第三種概念。第一個鏡頭包含了腳步在某個距離外的概念。第二個鏡頭是學生的「注意」，他聽到了腳步聲。所以綜合起來，它給我們的概念是什麼？

□：警覺。

■：對，但「警覺」也並不是「表示敬意」。如果我們把鏡頭改成（1）全景：老師從長廊走來；（2）中景：學生站起來。站起來好像更接近「表示敬意」一點。

□：尤其是如果他用謙卑的方式站起來。

■：他不需要用謙卑的方式。我們需要的只是他站起來就可以。他不必再加上任何動作。（1）、（2）兩個鏡頭的並置已夠表達「表示敬意」。

□：如果他站起來敬禮呢？

■：這並不能傳達更多訊息。而且如此更會使這個鏡頭過於「富於意義」，而這對拍電影的目的有害。單鏡頭承載的東西愈多，要表現的愈多，它的力道在剪接時會更弱。
還有什麼意見？

□：第一個鏡頭是主角在閱讀一本筆記本。他抬頭、起身、離
　　鏡。下個鏡頭是，長廊中教室的門，主角入鏡打開教室的門，
　　結果老師從另一個門進入教室。

■：嗯，好。我看得出來你挺喜歡這個點子。但我們必須自問兩
　　個問題：**（1）這個點子能傳達這個（在此為「表示敬意」）
　　概念嗎？（2）我喜歡嗎？**如果你在回答第二個問題時想：
　　「嘿，我不知道我喜不喜歡？我該是個有品味的人沒錯。但
　　這個點子夠好嗎？糟糕，我不知道……」

　　一定得先問第一個問題。如果答案是肯定的，那麼下一步就
　　是「我到底喜不喜歡？」這就是史坦尼斯拉夫斯基所謂「自
　　我判斷」的自省能力，這為所謂的藝術品味設下了判斷的標
　　準。這點會非常有效，因為我們都有不錯的品味。取悅別人
　　是人類的天性，沒有人不願意這麼做。但我們希望盡量能做
　　到的是，盡我們下意識去選擇簡易的方式獲得效果，而不用
　　為了假意從觀眾身上得到好品味之名所害。

　　我們需要的方式是一個使我們徹底了解毌需依賴好品味來做
　　事的測驗：**這個點子有傳達「表示敬意」這個概念嗎？**腳走
　　過的是一個鏡頭，而某人在另外一個鏡頭站起來。我想這個
　　點子做到了。

　　好，下一個動作應該是什麼？首先，該自問什麼？

□：最高主旨是什麼？

■：答案是什麼？

□：贏得老師的重視。

■：所以「表示敬意」之後該是什麼？

□：「讓對方印象深刻」。

■：這太籠統了，而且重複了最高主旨的意思。一步一步來吧。一艘船必須看起來就是一艘船，但是槳不需要看起來像船一樣。我們重點是，在製造每一部分時都是各司其事，有其功能，而組合各部分之後（一艘船終會被完成），達到製作它的最高目的。

所以，讓每一個動作為「場」服務，自然就完成「場」，而每一「場」就像是磚塊一樣，組合之後必會完成一部「電影」。不要重複也不要贅言，要不然就會像一般美國電影裡的表演一樣：

「有誰想來杯咖啡嗎？因為我是愛爾蘭人。」（因為愛爾蘭人愛喝咖啡。）

何必說出來？同樣的：

「見到你真開心，因為待會兒你將知道，我是一個殺人魔！」

好了，哪位同學提出下一個動作該是什麼？

□：與老師「熟悉」一下？

■：還是太籠統。

□：去「取悅他」？

■：這是最籠統不過的了。

□：「表示熱情」？

■：以獲得重視？也許吧，還有誰？

□：「表示自信」？

■：如果你指的是動態的動作的話。

看看你們所提出來的建議，事實上它們或多或少都在同一個

圈圈的概念裡。

再想想，「表示敬意」之後下一個基本動作？

□：「自吹自擂」嗎？

■：你會那樣做嗎？

□：不會。

■：你可以如此自問：「到底**我**自己會怎麼做以獲得某人的重

視？」這個問題必須問到自己的心坎裡去，它需要的是無邊

無際的想像力，而不是因為有像必須「有禮」的限制才去想

自己會怎麼做。我們的電影不能變成那樣。我希望，這部電影能完全表達出我們的幻想。

另外，在此可能還得自問一個問題：「**我們這場戲要在什麼時候結束？**」這樣我們即可掌握整部電影什麼時候得完成的節奏。我們當然可以無止盡地去「獲得某人的重視」。所以我們需要一根船桅。在這裡，可能就需要一個絕對一點的結束動作才完成獲得「某人的重視」。

例如，「爭取報酬」。「報酬」在表徵「重視」上是一種簡潔且肢體動作上可識別出來的動作。在抽象的層面上，這個「報酬」可以是……

□：可能是學生希望老師能幫他一個忙？

■：好，還有誰有意見？

□：他想要老師給他一個工作。

■：好，還有呢？

□：老師拍拍他的肩膀。

■：這沒有前兩個明確，對不對？

在什麼情況下「拍肩膀」和「獲得重視」是相同的？是在沒有主旨、因此不知何時可以結束這場戲的情況下。所以如果我們知道「**這場戲的方向**」以及「**何時結束**」，會比較容易決定下一步要做什麼。如果他要的是一份工作，那麼當他獲

得一份工作或他被拒絕時，這場戲自然就結束了。

或許我們可以設計這個學生想要的「報酬」是：他希望老師能改掉他的分數。所以老師撤或不撤銷他的分數就可以結束這場戲。因此，在這場戲我們的**端線**（throughline）是「獲得撤銷」，所以這也就是這場戲所要說的東西。

現在，為了能「獲得撤銷」，第一個動作是什麼？「早到」對不對？第二呢？「準備功課」，第三是「表示敬意」，現在我們發現如果要結束這場戲，「獲得撤銷」是比「獲得老師重視」要容易得多，因為我們如此會比較清楚電影在什麼地方結束，也容易設計可結束這場戲的下一動作該是什麼。

有誰知道**麥高芬**（MacGuffin）是什麼？

□：希區考克的專用術語，指發明一個可以推展劇情的目標。

■：對。在通俗劇（melodrama）中——希區考克的電影都是屬於通俗悚慄劇（melodramatic thriller）——一個「麥高芬」就是指**主角所追逐的對象**，如祕密文件等。觀眾永遠不知道那是什麼，只知道那是「祕密的文件」，編導也不會多講。為什麼要多講？觀眾會下意識地去查明那是什麼。

在布魯諾‧貝特漢的《魔法的用法》中，他對童話的看法和希區考克對悚慄劇的看法一樣：劇中主角愈不明確、愈不是可以被識別或被賦予特殊性格，觀眾愈能給予更多內在情感

——即**愈認同對方**，也就是說，我們會認為自己就是主角。「主角騎在一匹白馬上」，你絕不會說「一個身材矮短的主角騎在一匹白馬上」，因為如果觀眾不矮的話是不會去認同那個主角。你說「一位主角」，就可以讓一般觀眾潛意識地認為自己就是那位主角。

「麥高芬」**對觀眾而言是非常重要的東西。**他們自己會去解釋它。

所以目標是「獲得撤銷」，現在最重要的就是要撤銷「什麼」。

主角不需要知道撤銷什麼。分數、一項聲明或某項懲戒都可以。這些就稱做「麥高芬」。

好，第四個動作誰有想法？

□：學生去**爭取**「獲得撤銷」。

■：太好了，這正像新鮮空氣一樣，是我們所需要的！現在我們這個要「獲得撤銷」的故事已有了三、四個動作了：「早到」、「準備」、「表示敬意」及「爭取」。

□：您覺不覺得「早到」、「準備」和「表示敬意」是同一模子出來的？

■：你是指「早到」和「表示敬意」都囊括在「表示敬意」的範疇裡？我不知道。我對「準備」這一個動作是有些疑問，

但待會兒再回頭談。現在這個過程我們稱作「**改造**」（re-forming），指在「最高主旨」與「動作」之間的來回觀照，看需要做多少改變，直到我們找到最完美的結果來符合我們的需要，而且完成設計為止。＊

現在我們可能發現，如同我拍完第一部劇情片時體會到的一點，到第二部影片完成之後完全了解的：**每一個階段完成之後，我們通常必須回頭去修潤它**——科學家稱作「**基督要素**」（Jesus Factor）的現象。該詞意思是「寫在紙上還好，但總是有些原因讓它在真正運作時不太對勁」。這些都經常發生。我們能做的也只有從經驗中學習，解決辦法通常也就在其中。有時候當然需要一些當場我們所沒有的智慧——但是答案一定是在其中。有時候的答案是：「我還不夠聰明到想得出法子。」就像某人說的：「一首詩從來不可能被完成——它是被遺棄。」

好，到目前為止我們已有了三個動作，而這三個動作之後發覺「也許我們原來設定的端線不太適合」。因此我們把原來

＊ 作者註：這個過程其實是在開發「最高主旨」與「動作」之間的互動。這項互動正是給予電影的劇戲張力！在完美的劇作裡，每一個動作都得符合最高主旨，而每個動作本身的設計都非常完美。如果每個動作只符合最高目標，該部電影只是呆板的敘述劇，只適合「說教」式的影片。如果每一個動作只為自己存在，不符合最高主旨，那麼就是「自我耽溺」式的影片，或所謂的「表演」而已。編導只有在分析及從事「主旨」與「動作」之間的互動與觀照，才能釋放自己，也能釋放觀眾到更自由的空間來享受戲劇。如果不花這個工夫，戲院可能是最無聊單調的地方。

的「獲得重視」改成現在的「獲得撤銷」。現在，再回頭看看前面幾個動作，可能「準備」確實是不太吻合主旨，因為「表示敬意」不是重點。我不知道，讓我們走遠一點，試試看是不是還有更多想法。

□：我們需不需要先決定結局是什麼？

■：你是指主角到底能不能達到讓老師撤銷他的分數的目的？在坐同學有沒有人對他能不能達到目標有興趣？

□：我就想知道，因為這樣我們就能決定老師在發現學生對他致意時，他的反應應該是什麼。老師知道為什麼學生在那裡？或他會懷疑——

■：不，不，不。不要管老師，我們只要管主角即可。因為這個故事是主角的故事，而且我們的職務並不是製造混亂，而是理出秩序出來。這個故事裡本來即有的混亂是什麼？「某人有我（主角）想要的東西」，這個東西是什麼？「撤銷一項成績的權力」。故事要到什麼時候才結束？「當主角達到目的時」。所以，無序的混亂早已存在故事中，我們該做的其實就是將之理出頭緒來，只要到了主角真的獲得成績撤銷的許可或者是發現這是一件不可能的事，故事就結束了，然後這個故事就再也沒有理由有趣了。因此，我們的努力可以說全是為了**要達到把故事說完了，沒有故事可說的至福境界。**

特洛普先生即曾說過：「沒有故事要說的人是最快樂的人。」好，我們繼續吧，像科學家做實驗一樣，一步一步來吧。下一步是要求，還有其他說法嗎？

□：辯護。

■：嗯，為他自己的成績辯護。好，現在我們顯然讓這個故事有兩種長度了。為什麼？「辯護」絕對是大於僅僅是「要求」，對不對？它的動作自然會比「要求」多很多，主角才能完成他的行為目標。所以，「要求」好，還是「辯護」好？我們應該如何決定？還有，應該依據什麼基礎來決定哪一個對故事比較好？

□：根據他為什麼要撤銷這項成績為基礎的理由。

■：不，我們不在乎「為什麼」。他要的是**麥高芬**。因為這才是他真正要的。

□：但我們對「它」一無所知。

■：我真的不認為我們需要知道為什麼。有誰認為這是必要的？你現在所提的這一點，其實就是所謂的「背景故事」（back story）。相信我，你不需要這個。想一想主角必須解釋他為什麼要老師撤銷他的成績嗎？他要向誰解釋呢？向觀眾嗎？這樣會幫他達到目的嗎？不！就像男子對一個女孩說：「哇，這套衣服好漂亮。」……。他當然不說，「我已經六個禮拜

沒和女人上床了。」

回頭看我們的問題,我們要知道根據什麼基礎,我們可以決定「要求」或「辯護」哪一個比較適合這個動作?我的直覺是「辯護」比較好。為什麼?因為我覺得這堂課很有趣,所以我要把故事拖長一點。我不覺得我有比這個更好的理由來做為判斷的基礎了,而且我還認為這樣並無妨。不過,因為可能是錯覺,所以我還是會檢查一下,自問「會不會有衝突?」我的回答是,沒有。因此我選我喜歡的:「辯護」。

□:因為辯護聽起來較不帶感情,是不是因此這個動作就會比較有趣?

■:我並不以為然。而且我也不覺得它是否帶感情重不重要。我想它只是和「要求」不同。這只是選擇的結果,你可以決定要去「辯護」他的立場,也可以只是「提出」他的立場。

□:那麼「談判」或「賄賂」呢?

■:在我們的上下文結構中,你覺得呢?先談「談判」,因為它比較單純。

□:就戲劇的端線來說,「談判」對「贏得尊重」而言可能不通,但是它會是「獲得撤銷」成績的辦法之一。

■:你提的這個問題正巧可讓我們再回觀我們已設的端線,事實上在反覆思考時,修正是必要的。

這段戲的設計是以「獲得撤銷成績」做為我們的端線。剛已完成的動作是「準備」。也許在此「提出」是下一個動作。這個新的修正讓我們覺得鬆了一口氣，而當我們肯定地覺得這是正確的修正時，事實上也正造福了觀眾。

所以現在我們的職責就是設計出一些彼此之間毫無關連、不帶感情的鏡頭，利用並置來呈現出主角「提出」要求之概念。有什麼線索或暗示可以幫我們想出第四個動作的鏡頭？

□：「準備」的內容吧！

■：沒錯。上個動作「準備」正提供了我們線索。在反覆觀照我們設的端線時，就可以發現，為了達到這個端線的目的，應該補足的動作是什麼。即「準備」之後和「提出」要求之間。就像印地安人一樣，用盡小牛身上的每一部分，我們也是。

□：我們可以從他打開筆記本、準備好一個厚紙板做的小標籤、然後塞進檔案夾中的鏡頭開始。

■：好，接下來要傳達他「提出要求」概念的鏡頭應該是什麼？

□：他用某種方式把筆記本呈上去。

■：那麼鏡頭應該如何？老師走進教室了，原來就在教室裡的學生走上前。牢記我們的準則是透過鏡頭的並置來傳達出「提出要求」的概念。

□：鏡頭是空桌面的講桌，突然間有一本筆記本被推入畫面。

■：下一個鏡頭呢？

□：老師的臉部反應，不管同意或不同意。

■：不對。這個動作只是「提出要求」，我們暫且不管老師的反
　應。

□：既然第一個鏡頭是筆記本出現在講桌上的畫面，第二鏡頭可
　以安排老師低下頭看桌面上的筆記本，這兩個鏡頭並置正可
　以傳達出主角「提出要求」的概念。

■：也許該再加入一個學生的鏡頭，因為是他「提出要求」的。

□：從前面的鏡頭不就可以看出筆記本原來就是那個學生的嗎？
　我認為應該不再需要學生的鏡頭了。

■：你覺得筆記本能夠表明他的身分嗎？

□：對啊，那明明是一本學生的筆記本。這就說明了他是一個學
　生。

■：好的。沒錯，反而變成是我陷入到「跟著主角」的陷阱裡。
　很好，現在等於我們談到了製作時，為了配合端線所必須準
　備的素材。

　想一想，在這裡背景音樂應該是什麼？現場是白天或黑夜？
　服裝和場景應該是什麼樣子？如果劇中有提到某人在看一本
　雜誌，那他應該看什麼樣的雜誌？我不是在吹毛求疵；因為
　導演必須做這些決定。負責道具的人會來問你：「這本筆記

本應該是什麼樣子？」如果你是導演該怎麼回答？

□：應該是根據該場戲的主旨是什麼來說，對不對？

■：不對，因為你不可能做出一本專門撤銷成績用的筆記本。

□：在筆記本封面上貼個標籤呢？

■：我告訴你，觀眾絕對不會讀標籤的。他們不是進戲院來看標籤的，他們是來看電影的，而電影是一種透過鏡頭剪接來說故事的媒體。

□：觀眾不需要去讀啊。封面是黑的，貼個白標籤看起來就像一般的筆記本了。

■：那這本筆記本的作用是什麼？

□：它代表「提出要求」的概念。

■：正確。很好，重頭來一遍，這個動作的鏡頭分別是——

□：一本打開的筆記本在桌上。

■：下一個？

□：老師的臉。

■：下一個鏡頭已決定不是學生的臉了，所以，下一個問題是，筆記本是什麼樣子？

□：準備好的樣子。

■：不是，你不可能讓一本書看起來是準備好的樣子，你只可能讓它看起來很乾淨。但不管如何，觀眾不會注意到它是否準

備好或乾淨，想想觀眾會注意的是什麼？

□：那本書是不是先前他們看到的那一本！

■：所以你該怎麼回答負責道具的工作人員？

□：讓觀眾認得出是學生擁有的那一本筆記本！

■：正確！正確！太好了。就是得做得讓觀眾看得出來是同一本
才行，這才是重點。這個準則的拿捏恰巧可供你回答所有服
裝及道具上的問題。這本筆記本是什麼不重要，重要的是它
在該場戲的功能，因為在這個動作中，我們不準備有學生的
臉出現的鏡頭，所以這本筆記本必須能傳達出「提出要求」
的概念來。因此，這本筆記本應該是什麼樣子的答案，不是
「準備好的樣子」，不是「悔過書」，而是「和我們在第二
個鏡頭裡看到的筆記本一模一樣」。在選擇答案時，事實上
在想心底所想的出發點應該是：假若我沒有這樣做，觀眾可
能就會不了解這個動作、甚至這整部電影。這才是說故事的
重點。

做為一個導演，每當你在做抉擇時一定得依據對說這個故事
來說是非常重要的準則來回答問題。

觀眾的注意力完全由你來引導，讓他們很容易地看到你最想
讓他們看到的東西吧！

好，在這場戲裡我們的四個動作是：

「早到」、「準備」、「表示敬意」、「提出要求」。

好，回憶一下我們的鏡頭。

□：學生抵達教室，試門把。

■：不對。不要認為我無聊，但是我們現在應該以觀眾在銀幕上看到的鏡頭準確地敘述出來。他們看到的第一個畫面應該是「某人從長廊那端走過來」。接下來呢？

□：接著手在門把上的鏡頭，下一個鏡頭是這個人坐了下來。

■：很好。我要你們想一想為什麼有些奧運的溜冰選手會滑倒？對這個問題我唯一的答案是──他們練習不夠。練習是唯一的方式，必須練到覺得煩躁，都還要再練！你們要練習的就是──選擇鏡頭、動作、場以及主旨。

好，下一個動作「準備」的鏡頭是？

□：這個學生拿出筆記本，撕下一小截厚紙板，在上面寫些字，塞進檔案夾上。

■：好，「表示敬意」呢？

□：學生看的動作，起身離鏡。他跑向透明玻璃門，打開門，老師走進來。

■：下一個動作呢？

□：「提出要求」。一張空的講桌桌面。筆記本入鏡，放在桌面上。老師坐在桌旁低頭看桌面。

■：很好。差不多了，我們想想如何結局吧。

□：讓老師開始思索、觀察這本筆記本。

■：你覺得在這個動作中，我們要戲劇化的概念是什麼？

□：「判斷」。

■：好，除了「判斷」還有其他意見嗎？

□：為什麼是老師「判斷」呢？我們的重點不是在學生身上嗎？

■：那你的意思是？

□：我覺得這個動作應該是「表明立場」，他已「提出」要求，我們應該可以把鏡頭切到他站在那兒，顯然他不會滿意「不」的答案。然後再切回老師坐著抬頭看站著等他回應的學生。

■：還有其他別的看法嗎？

□：老師「聆聽要求」。

■：可以。

□：老師「拒絕」。

■：不，這是結果，是幾個動作後，包括現在這個動作後的結果。學生／主角必須是完成這場戲的人。

□：但在這個階段，我們應會期待老師的反應。下一個邏輯推衍出來的動作應該是老師「判斷」學生提出來的要求。這個動作做完了，才是他（學生）可以或不可以獲得撤銷成績的可

能。因此我們在此應不需要鏡頭跟著學生來完成這場戲，對不對？

■：沒錯。

□：但他是獲得撤銷成績的人啊。

■：是，沒錯，但畫面上並不一定非要學生不可。我們想知道接下來這場戲會發生什麼，但並不是主角做什麼！剛才的動作中最後一個鏡頭是什麼？

□：老師看桌面上的筆記本。

■：好，老師低頭看，切到畫面是一群在走廊上的學生。他們走近教室。再切一個這群學生的觀點鏡頭，畫面是空曠的教室中，老師看著學生及桌上的筆記本。在這個長鏡頭中，老師打開筆記本，再看往右手邊，切到講桌抽屜的特寫，他拿出一個章。鏡頭是這個章蓋在學生的筆記本內。下一鏡頭是這個學生在微笑，特寫他的手闔上筆記本。切到鏡頭從教室後面往前拍，看到學生走回自己的座位坐下，老師站起來，叫教室外所有學生進教室，學生進來、坐下，如何？

■：那萬一學生得不到老師撤銷他成績的批准呢？

□：哈！我也不知道。反正這是我們的第一部電影，我們就先來個圓滿的快樂結局。現在，電影完成了，你們覺得如何？我認為我們「這部片子」還算拍得不錯！

反傳統文化的建築
與劇本結構

在六〇年代那段喧囂動亂的時期裡，我曾在位於蒙馬特的一所反傳統文化的學院就讀。在那個時空裡，盛行著一個學派稱做**反傳統建築文化**的思潮。當時人們認為，傳統建築過分死板，所以他們設計了一大堆所謂反傳統的建築。結果事實證明，這些建築物根本不適合居住。他們的設計並不從建築物的功能開始思考，反而是從「這座建築物的『感覺』」這個概念出發。

如果這些反傳統的建築師在幾年後能再回頭看自己的設計，也許就會了解傳統建築的理念中，如門的位置及天花板的高度等做法的理由。

這些反傳統文化的建築物也許表達了建築師個人的設計概念，但是它卻完全沒顧慮到住在裡面的人的感受。到後來，這些作品不是倒塌了就是被拆掉。它們就像地平面上突起的一塊螺釘帽一樣，年代無法替它增添尊榮，反而每隔一年更令人覺得當時建築師的稚氣與它本身的突兀。

我目前住在一棟已有兩百年歷史的老屋中。它是主人以手、斧頭與木頭、但沒用半個釘子所蓋成的房屋。從它的架構來看，它至少還可以在這塊土地上再聳立兩百年。它明顯的是建築師從對木材材質、該地的天氣特色及一般人類居住要求等的了解，融匯出的設計概念所建造出來的作品。

一棟由拙劣技巧所建造出來的建築物必然無法在地平面上存

在太久。所以當你有足夠的時間來思考設計時,最好就掌握時間,做最完全的準備。就如上膠一樣,一旦上了膠,就肯定沒時間考慮該怎麼黏;另外,假設膠幾乎快上好了,這時你會被迫在快來不及的時間壓力下做出決定。因此,如果你要正確地設計出一張椅子,你應將全部的時間拿來做最準確的設計,然後再利用閒暇將它組合完成。事實上,一些古代的製椅大師們——我指的是本世紀前——通常都不用膠水來黏合,因為他們非常了解接合點的特質和木材的材質。他們知道什麼木材在什麼氣候下會隨年代膨脹或縮小,所以當他們將這些木材依照其不同的特性正確地組合,自然可保證成品隨年代久遠而更強壯。

我在完成第二部影片後,體會到了兩件事。一般在電影製作中,完成分鏡表後以及正式拍攝前,我們會有一段準備時間,稱做**前製作期**。在前製作時期,通常導演會自問這樣的問題:「怎樣做才能保證讓觀眾知道那個現場是『車庫』?也許來畫個『車庫』的標誌?」之後我就會同藝術部門的工作人員討論如何做「標誌」。結果兩部電影下來,我做了一大堆「招牌」。然而,**沒有人會注意電影裡的招牌**,真的,沒人會看。這些「招牌」等於是導演不打自招,承認自己拙劣的設計。

另外還有一項便利但毫無用處的東西是**事後補插對白**,它的原意是為了傳達拍戲時沒加上的訊息。例如,替背對觀眾的演員

補配台詞。這就像在說：「嘿！看一下。我們現在要下樓梯了，現在又要到地下室去了。」一樣，無效，對吧？因為觀眾所關切的是**這場戲會發生什麼事？主角想要什麼？**更準確地說，是**這個鏡頭的重點是什麼？**人類知覺的天性是會去注意他們最感興趣的事，就像聽黃色笑話一樣，他們最感興趣的是說故事的人承諾要說出來、但還沒說的：**接下來會發生什麼事**。但是，說故事的人絕不能停下來向觀眾或聽眾說：「嘿，看看這個標誌！」他們更不在乎你事後配音加對白所要補充說明的事。所以導演一定得做詳細的事前規劃。

電影是什麼？電影就是**設計**（design）。電影的完成是靠導演對電影題材本質的了解而做的設計。很多導演喜歡陳述一大堆自己的觀點，喜歡用橫搖鏡頭慢慢讓觀眾看他們如何被自己所選的題材感動。這些作品都是和反傳統文化的建築物一樣，它們可以是個人觀點，但都與居住的人無關，或者是與觀眾想知道的**接下來會發生什麼**無關。我認為每次導演不盡快進行到下一步，就是在虐待觀眾，在虐待他們善良的天性。他們也許會因為政治因素縱容你——如同大部分觀眾對待「現代藝術」（Modern Art）一樣。政治因素，如：「媽的，我就是喜歡這類爛電影」或「我喜歡這種反傳統的觀點，我也是這類作法的一員，我保證其他同志也會喜歡這個作者所呈現的內容」。觀眾是可以為爛電影護

航，但他們不會喜歡這樣的電影。對於那些斷言現代藝術的目的並不是要「被喜歡」的熱情分子，我的回答是：「趕快長大吧！」

電影導演的功課是**藉由不相干的鏡頭之間的並置來說故事**——而這正是電影這個媒體的重要特性。它在藉由鏡頭的並置來推衍故事情節時，表現得最為完美，因為這正是人類知覺的天性：理解兩個事件，決定它進行的方式，繼而想知道接下來會發生什麼事。

「表演藝術」（performing art）之所以可以成立，也是因為人類這項知覺的天性，可以依據潛藏於內心的某個預設的觀念來整合任意出現的意象，使之具有意義。這個現象可用神經衰弱症來比喻。它是一種潛藏於內心的某個觀念，將彼此毫無關係的事件、概念或意象結合起來的症狀。

例如：「我是一個不體面的人」，這個想法是某人一直潛藏在內心、又被自己忽視的先入為主的觀念。然後，他會將兩個不相干的事件排列整理出來，而使它們具有特殊涵義。如：「喔，我當然知道這個女人從長廊走過來，她似乎一點都沒注意到我的存在，很快就溜進電梯，按了鈕，把電梯門關起來，都是因為我是一個毫不吸引人的傢伙。」這就是神經衰弱症，是混亂的心智嘗試理出因果的企圖。這種心智活動也在觀賞戲劇的觀眾心底下

意識地進行著。

例如，當燈滅幕起時，觀眾下意識會有像「開演了！」或「導演開始說故事了」這類想法出現。

人腦將一齣戲中出現的每個事件排列組合成一個故事的情形，其實是人類的天性。人類的知覺天性會將毫不相干的意象連接成一個故事，正因是**人類有「讓世界有意義」的需要**。

如果觀眾心底想著「開演了」，緊跟著就會自動將幕啟幕落之間所看到的演出整理出來，而不管這些起落之間是不是同一個結構。電影也一樣，這也就是為什麼爛電影也可以「成功」的理由，**因為人類的天性中有將事件意義化的需要**——沒辦法，就是這樣。即使是一些事件任意地出現、任意地並置，人類的心智都會將它們意義化。

聰明的劇作家在了解這項天性後，一定會利用這項優勢：「如果人的知覺力一定如此的話，我為何不搶先一步，好好利用？我可以乘浪而行，而不用去費勁破浪了。」

如果導演不想說故事，他的每個鏡頭最好得一個比一個有趣才行，要不然觀眾會非常不耐煩。如果導演想要說故事，那麼就得好好掌握人類這項天性，因為觀眾必然會下意識——或更重要的來說，是潛意識地用這個本能來觀賞你的作品。觀眾是絕對會隨故事進行的方式投入，而無需視覺上的誘因或敘述上的嘮叨解

釋。

　　觀眾心底永遠想知道的是：接下來會發生什麼事？例如，這個人會死嗎？這個女孩會去吻他嗎？他們會發現藏在古礦坑底的黃金嗎？

　　若電影設計得好，潛意識和意識就會站在同一線上，一起迫切地想知道接下來會發生什麼事。觀眾重組事件次序的天性就和編導的功課內容一樣，因此觀眾在與編導的意識和潛意識接觸中溶入故事。

　　倘若我們（觀眾）並不在乎接下來會發生的事，或假如這部電影並沒有設計得很好，那麼潛意識裡我們就會開始創作自己的故事，而且就像神經衰弱症的人一樣，對周遭的世界創造自己認為的因果關係，然而此時我們對編導要說的故事已不再感興趣了。就像看電影時還在和自我對話：「對，我是看到一個小女孩拿了茶壺放在火爐上，然後有一隻貓跳開了」；或者對「表演藝術」的作品說：「對，我是在看，但我實在不懂，這到底在表演什麼。我是在跟、在看，但我完全沒有參與感。」

　　如果這樣的情形發生了，電影就終結了它對觀眾的吸引力。壞編導就如反傳統文化的建築師一樣，必須在每一部分變些花樣，才能吸引觀眾的注意。

　　這樣的電影最糟的下場就是猥褻。露下體、更危險的特技、

把房子真的放火燒了，這都是強迫電影工作者愈形怪異、作品愈加離奇、在文化的意義上更加墮落的作品。但是這些竟是我們現在看到的大部分電影。所以請牢牢記住，電影之所以有趣，全來自於它可以**讓觀眾興味很高地去發現接下來會發生什麼事**。

任何戲劇作品的結構形式都應該是推論式（syllogism）的——一種邏輯的三段論法：「因 A 而 B」（If A, then B.）的結構。一部電影或戲劇都從一個聲明開始；即「因 A」（即某個未決事件的狀況說明），然後結束，即「而 B」（即未決事件所造成的騷動，到達一個平穩的狀態）。

如前一章所提到的，如果一個學生希望老師能「撤銷他的分數」，他一定會採取一些動作使他達到目標——「獲得撤銷」，或甚至是讓老師決定「拒絕撤銷」，到那時他才會停下來，一個平穩的狀態才會達成。

這種平穩狀態其實是人類生命最有意思的特質——出生，發生一些事，死亡。只有當死亡時，即事件都交代了的平穩狀態，才是結束。這是為什麼看戲或看電影後，觀眾知道該回家了的原因。

但我們怎麼知道故事說完了呢？因為**戲開始時所提到的事件（問題）解決了**。例如，我們怎麼知道男孩吻女孩時就是結束呢？因為這部電影一開始就是這個男孩得不到女孩的情況。所以，電

影開場所提出的問題解決的時候就是故事結束了。這同時也是我們知道某場戲結束了的原因，不是嗎？

「場」是學電影最好的學習「單位」。倘若你了解這場戲是什麼，就能了解整部電影或整齣戲。當某場戲所提出的問題解決時，這場戲便結束了。然而，事實上大部分的情形是導演或編劇都會在問題解決**之前**將這場戲結束，續到下一場再解決。為什麼？因為這樣一來，觀眾就會緊緊跟著劇情，期待知道到底會發生什麼事。

不嘮叨、直接切入問題再開場，即「晚開場」，然後「提早退場」（將問題連到下一場解決），是表示對觀眾的尊重。因為要操縱他們實在非常容易——你永遠比觀眾知道的多且早——因為你手中握有王牌，你知道要說什麼故事。

所以如果你想說個故事，先了解人性是非常重要的。就像你若想要蓋個屋頂，最好能先了解重力或降雪、下雨等特性一樣。

如果你現在到蒙馬特去，會發現那些六〇年代的反傳統建築的屋頂都倒塌了，因為它們大部分都是平頂，撐不住冬天雪的重量而垮下來。說到這裡我想大家應該明白，長久以來人們總是想要聽故事的現象不是沒有道理。

目前我們電影業衰退的原因是，都是一群沒有方向感的經營者在經營。面對這個劣勢，我能做的就是說出事實的真相。說實

話是唯一的反抗力量。

另外，沒有人可以隱藏自己的動機和目標。當代美國電影幾乎全都是不端莊、瑣碎且猥褻的作品，如果你的目標是在這個「工業」中立足，你的作品、你的理想，都會暴露在這些具摧毀性質的影響前。假設你非常希望能被這個體系接受，很可能你和你的作品都會變成和那些電影一樣。

演員也不能隱藏他的動機目標，編劇或導演也一樣。如果一個人的動機是在真的了解電影這個媒體的天性，那麼他的目標自然會傳到觀眾心底。怎麼辦到的？像魔術一般，觀眾就是會知道，這是無法隱藏的。

有時候我會做些木頭雕刻，很神奇地，有些木頭就是會自然成形。一旦創作者能觀察且抓住木材的紋理，那塊木材自然會告訴你如何下手。

但有時候木材是會反抗的。當問題發生時，它會反過來告訴你如何下手。電影也是一樣，這些問題的狀況其實非常非常不容易解決，它們真的會回頭來對抗你，但掌握處理這些問題的能力，就是處理電影藝術的開始。

4

導演功課

該對演員說什麼？
攝影機應該擺哪裡？

有些導演拍戲時，光一個鏡頭就拍了六十個 take（次）。我的經驗是，任何一個導演在看毛片時，當他看到第三個或第四個不好的 take 時，絕對記不得第一個 take 的內容是什麼；如果情形是發生在拍戲現場的話，而某個鏡頭也已拍到第十個 take 時，我敢說，他一定已經記不得那場戲的**目的**是什麼。到了第二十個 take，我保證他會懷疑天生我才有何用。這完全是因為他們並不知道自己在拍什麼樣的影片，才會如此恐慌。想想看，倘若你不知道自己要的是什麼，你怎麼知道什麼時候這個鏡頭才算拍好？如果清楚知道自己要的是什麼，那麼，你一定是拍了，覺得 OK，就輕鬆坐下。

假設你正要導「**獲得撤銷**」這樣一部電影，你要怎麼告訴演員你的第一個動作是什麼？想想看，要回答這個問題最簡單的憑藉是什麼？

給演員的指令應該和給攝影師的指令是一樣的：你必須照會**到這場戲的主旨**，即「獲得撤銷（成績）」，因此它第一個動作的概念就是「提早到達」。

然後根據這個基礎就可發展成你導戲的內容，你只須對演員說這些。而「提早到達」就是他必須為你做、使你能順利開動攝影機拍攝的事。在語言溝通上就僅僅是這些，毋須更多。

由於我們需要的鏡頭是不相關的，所以演員的演出也不需要

有任何相關的修飾，應該只是單純地表演肢體動作而已。單一動作，如：走到門口，試門把（打不開），坐到地上，句點。就這樣而已。他也不必以謙恭的姿態去表演這些動作。這就是導演教授演技的最大竅門：遵照劇本所寫的單純肢體動作，愈簡單愈好。千萬不要想「入戲」。演員愈嘗試要在他（她）的肢體動作中帶出這場或這整齣戲的意義，愈會砸鍋，搞砸整部影片。記住，釘子絕對毋須看起來像房子一樣，它不是房子。我們喜歡老電影裡的明星不是沒有道理，因為他們的演出都是驚人的簡單。他們常只是這麼問：「我在這場戲做些什麼？」走到長廊的那一端。怎麼走？以相當快的速度。意志堅定的走。**用最直截的動詞與副詞就是一個導演教演員演戲的法寶。**

所以，這場戲的主旨是什麼？「獲得撤銷成績」。這個動作的概念是什麼？「提早到達」。有哪些鏡頭？某人走到長廊的一端，某人試著轉動門把打開門，某人坐下來。剩下的，就靠運氣了。如果演員這麼問：「我應該怎麼走到長廊底？」你回答：「我不太知道……嗯，快步走吧。」你一定會自問為什麼這麼說？原來你的潛意識已在為你解決這個問題。你已經盡了義務，所以在這個節骨眼上，你有資格做表面上看起來是非常武斷的決定，但同時也是非常潛意識的方式來解決問題；事實上你因為壓抑著到最後才讓答案自然流洩出來，正賦予潛意識十足的榮耀。

　　是的，你是會以為自己做了一大堆武斷的決定，因為那是自己潛意識底發出來直截且毫無二心的決定。但是有時作品完成後，你回頭看，會想：「哇，這裡這個設計，我當時是有點走運吧？」這個問題的答案是：「沒錯」，因為你已經付出代價了，在為整個影片結構（指分鏡表）思索而痛苦之代價已付，所以潛意識得以出巡來助你一臂之力。

　　還有一些演員會問你一大堆問題，像：「我在這個動作時腦中應該想什麼？」「我的動機是什麼？」「前面那場戲是什麼？」這些問題的回答是：「無所謂（你不要管）。」無所謂的原因是你不要演員演出這些東西。而如果你想要走運，最好就只是要求他們做最單純的肢體動作。

　　「請走到長廊底，試轉教室的門把。」你千萬不要說：「試著轉動門把，那個門是上鎖的。」電影是由許多非常簡單的概念所組成，好演員會將所有小動作以最單純的方式表演。

　　然而，很不幸地，大部分的演員都不是好演員。原因是近代劇場有逐漸瓦解的趨勢。當我還年輕時，很多演員當時大約都是三十歲左右，卻已在舞台上演戲謀生十年了。

　　現在演員就沒那麼多機會了。當然事實上是在我們這個國家，演員的訓練都非常糟糕。他們被訓練到必須為某場戲負責，必須情緒化，必須利用他演過的角色的經驗來為下一個角色試

鏡。這樣並不是說演員都是呆子。相反地，依我的經驗，他們都是一些智力相當高的人，大部分的人不論好演員或壞演員，都是非常專注自己事業之人，而且相當努力。不幸的是，大部分的人都沒有完成自己的使命，因為他們幾乎都受到不當的訓練、失業，並過於急切改進自己的事業。

同時，大部分的演員都一直想用自己的智力去理解電影到底是什麼的概念，問題是這不關他們的事，他們的職業應只是去完成每場戲裡的每一個動作，愈簡單愈好。

排戲的目的僅僅是提醒演員**準確地**執行某些動作，一個接一個。

在現場，好的演員帶著筆記出現之後，就執行著導演付錢要他做的事，即表演他在排練時被告知的一切，而不是去激發情緒或是去發掘新意義。

做為導演的你，如果確切了**解蒙太奇理論**，一定不會強求演員演出心智混亂或愛憎難分等等的情緒。因為影片中的情緒不是演員的職責。

對白也和演員演出的情況一樣。台詞的目的不是補充分鏡表上沒表現出來的戲分，也不是用來說明「角色」的身分。影片中人物要對話的唯一原因是，透露他們**想要獲得他們想要的東西**。不管在街上或電影裡，如果有人對你說一大堆關於自己怎樣又怎

樣的話,他一定是在說謊。看看這個:在爛電影裡,男子會說:「嘿,傑克,今天晚上我要去你家拿那筆你欠我的錢。」在好電影裡這傢伙會這麼說:「你他媽昨晚到哪裡去了?」

你不必用對白來敘述劇情,因為你愈只是用鏡頭或演員來敘述,觀眾愈會想:「哇,這到底是怎麼回事?待會兒會發生什麼事?」基本上,愈完美的電影愈不需要過多的對白,所以導演應該永遠努力去拍像默片的電影,才不致於讓美國電影更加惡化。總之,在我們現在這部影片中,絕不讓主角站起來說:「啊,那不是史密斯先生嗎?我要他撤銷我不及格的成績。」

如果你已知道利用蒙太奇鏡頭盡量敘述故事,再加上好對白,當然會讓電影更好;然而,無論如何仍然要堅持盡量以**分鏡鏡頭**來說故事,讓鏡頭自然帶出對白,才不會傷害到一部可能成為偉大電影的片子。

好,演員的部分回答完了,現在來回答工作人員的問題,他們最常問:「**導演,攝影機該擺哪裡?**」答案是:「**那裡。**」

有些導演本身即非常具有視覺的美感訓練,為影片添加了許多敏銳的視覺效果。我不是那種導演,所以我在這裡給的答案是我知道的唯一答案,只因為我恰巧知道一些劇本結構的概念。因此對這個單純問題「鏡頭該擺哪裡」的回答是:「**把攝影機擺在能讓故事繼續下去、且鏡頭之間毋須有任何相關的地方。**」

可能你們之中有人會說，「沒錯，鏡頭之間應該是彼此毫無關連，但這場戲是關於『獲得重視』的戲，難道我們不需擺個角度來呈現『重視』的概念嗎？」

不需要！即使有所謂可以表示出重視或尊重的角度，我們也不能那樣子擺鏡頭，因為故事會停滯下來。就像在說：「一個裸男在前往妓女戶途中在街上走著時，即和一個妓女交媾起來。」應該讓這名男子走進妓女戶即可。讓鏡頭自己說故事吧。因此，回應「攝影機該擺在哪裡？」這個問題的問題是：「**這個鏡頭是關於什麼？**」

這就是我的思考系統，我不知道其他更好的方式了。如果有，我一定告訴你們。在此我還是重複我的 KISS 原則：**讓鏡頭簡單、呆板**（keep it simple, stupid）。

好，現在要拍「某人從長廊的一端走來」，我一定得把攝影機擺在「某個地方」，這裡比那裡好嗎？也許，我知道哪一個比較適當嗎？假如不知道的話，我會讓直覺來決定，然後把攝影機擺在那裡。

對這個問題如果有更好的答案的話，也許是：不管是某部影片或某場戲的分鏡表裡，一定看得出一個劇情發展的模式會暗示什麼才是。

至於「這個鏡頭的性質是什麼？」我倒不覺得是拍片中最重

要的問題。我想先回答我認為最重要的問題，然後再回頭回答一些次要的問題。

再一次，**攝影機應該擺哪裡？**

例如，在我們的電影裡，需要一些長廊、門和樓梯間的鏡頭。

有人會說：「這樣拍應該不錯：從長廊這裡，剛好是門的轉角這邊拍過去；或者是從門這裡可以看到樓梯間的角度拍過去如何？」這樣攝影機可以一個接一個拍，對不對？

說實話，我花了很長的時間，費了很大的勁，未來也一樣會費很大的勁才能仔細的回答這個問題：不對，不僅場景不需要相鄰在一起，更重要的是要試著去**抗拒**想如此處理鏡頭的慾望。因為先抗拒，才會加強你了解電影的本質，意即「電影是由一堆根本上非常不同、不相干的鏡頭剪接後組合在一起」。像一個門的鏡頭、一個長廊的鏡頭，與其他鏡頭一個接一個接起來。所以就把鏡頭擺在「那裡」，拍了，場景／道具愈簡單愈好。如果還不了解我們不但**可以**、而且還**必須**從這些鏡頭剪出影片來，你很快就會變成誤用穩定攝影機的犧牲者。也許把這些東西擺在一起會省去人員走來走去的麻煩，但在美學上你也不會因此有任何收穫。因為「你可以自己把它們剪接在一起」。

這個方法可延續到我對指導演員演戲的原則：如果導演可以將不同的鏡頭或對白連接在一起，就不必要求演員在每個鏡頭的

情感是延續的，推衍出來的說法即是：「演員對一個角色的投入或了解並不必要。」

　　演員只需將最單純的肢體動作在某個空間內表演出來。他毋須想要主控「電影的藝術」；那就像飛機上的旅客，從座位旁窗口伸出手、要取代機翼的功能一般無稽。如果要談「電影的藝術」，唯一的途徑是──漠視演員的存在，漠視演員在影片中的演技，只取用所有由他們單純肢體動作、再經由剪接將鏡頭並置，才有可能達到理想的境界。

　　例如拍汽車追撞是不需要拍下某個人被車子撞倒在路中間並壓過他的全部經過。它的拍法應該是先拍一些路人走過馬路，再來一個目擊者轉頭看，接著一部汽車裡的人仰頭一怔的鏡頭，以及他的腳猛踩煞車器，然後再拍一個車外鏡頭，某人的腿以非常奇怪的角度壓在車輪下（感謝普多夫金〔Vsevolod Pudovkin〕的理論，他讓上述分鏡方法得以存在）。將這些鏡頭剪在一起，觀眾自然在心底產生一個概念：車禍！

　　如果對導演而言以上關於電影本質的理論成立，對演員而言自然也應該成立。偉大的演員都會了解這些。

　　亨佛萊‧鮑嘉（Humphrey Bogart）曾說一則他的經驗談，拍《北非諜影》（Casablanca）時有一幕戲是史嘉爾（S. Z. Sakall）去問他：「客人要我們彈〈馬賽曲〉怎麼辦？有納粹在場，

照理講我們不該演奏這首歌⋯⋯」鏡頭從鮑嘉對樂隊點了個頭，切到樂隊開始演奏。

　　有人問鮑嘉他是怎麼演的，因為他使那場戲看起來特別令人感動。他回答：「有一天該我上戲了，導演（Michael Curtiz）對我說：『站到陽台那邊，等我喊「開麥拉」時，停一下然後點個頭。』我只是照作罷了。」這才是導戲。為什麼？想一想鮑嘉還得再做什麼？導演要他點一下頭，他點了頭。鏡頭就這樣完成。他在那個情緒應該非常激動的情況下卻極內斂地做個簡單的動作，觀眾被他感動了。這也是優秀劇場的精粹：人物在舞台上將動作愈簡化愈好。當代的編劇、製作或表演通常都給我們相反的東西——演員都誇大地演出瑣碎且無奇的動作。好的演員應該將表演簡縮到愈無情感愈好。如此才可能讓觀眾「入戲」——因為這些毫無直接關係動作／鏡頭的並置，可以讓觀眾在腦海中激發出第三個概念。

　　了解這些之後，再去拍戲。這其中沒什麼其他法寶了。你可以找到懂燈光、攝影的人一起來。也許有人在做導演時就是做得比別人好——這就像彈鋼琴一樣，人人都可學，全是看他己身掌握技術的成熟度與他個人對這項功課的態度。攝影、錄音、混音也一樣，導演也是一門技術。開始自己分鏡吧！

5

一部關於「豬」的電影

　　不管是導演、編劇或是演員都會問同樣的問題：「為什麼？」、「如果我不這麼做會怎樣？」只有在領悟到什麼是必要的東西，你才會知道如何剪接。

　　第一個問題，為什麼這個故事是從這一點開始？例如，為什麼伊底帕斯（Oedipus）一定要查出他的親生父母是誰？像這種問題的答案是：他並不是要知道他的親生父母是誰。因為這個故事一開始是，伊底帕斯要去援救發生在底比斯的瘟疫所釀成的災害，因為他發覺自己是這場瘟疫的肇因。他單純的只為了要去尋查原因，結果踏上這場旅程之後，連帶發現了自己的身世之謎。根據亞里士多德的戲劇理論，伊底帕斯是所有悲劇的原型及典範。

　　小象丹波（Dumbo）一生下來就有一對大耳朵，這是他的致命傷，也因為他很在乎，使得周遭的人愈來愈愛拿他的耳朵大作文章、恥笑他。於是他踏上旅程，嘗試要治療自己的內心創傷。在這則神話故事裡*，途中他遇到了一些朋友，他們紛紛指點他，並教他如何運用想像力，把自己的大耳朵想像成可以飛翔的翅膀；他在逐漸發展這項能力的同時，也逐漸了解自己。他領悟到自己並不比別人差，也許也並不比別人好，但他是獨一無二

* 作者註：所有導演都應該多多研究神話故事。

的。而且他就是他，不是別人——當他領悟到這點時，他的旅程結束了。曾經那般困擾他的問題——大耳朵，結果並不是因為手術割除，而是透過他的「自我發現」而解除——這個故事就在這裡結束。

《小飛象》是一部完美的電影，這部卡通影片不但好看，也必須看，尤其想當導演的人都得看。

在早期卡通片中，工作人員即已領悟出蒙太奇理論的奧妙，意即他們早就體會到他們擁有很大的創作空間。不管是恣意畫出誇大角度的俯角或仰角，其實都不會更貴，工作人員也不用等軋戲的演員到現場，道具也不用真的去找到貨真價實的中國唐瓷花瓶。影片中每一樣東西、每一格底片都是卡通工作人員根據**想像力**創造出來的。因此看卡通時，導演更可以學習到如何選鏡頭，如何用圖片說故事，如何剪接。

回頭再看這個問題：展開故事的**現在的事件**是什麼？因為倘若無法知道故事的起點是什麼，你很快就會變成仰賴「背景故事」或「人物歷史」。記住，故事的開始絕不是因為主角「突然間有個想法」——它一定是得以一個具體的外在事件開場，如底比斯的瘟疫、小飛象的大耳朵，或《大國民》（Citizen Kane）中查理‧肯恩之死。

如此你才能有籌碼領導觀眾，他們也才會想要知道接下來會

發生什麼。例如：「從前從前有一個農夫有座農場；或，有三個姐妹……」這樣的手法和講黃色笑話一樣，讓我們了解，其實戲劇的結構是需要的，戲劇和黃色笑話都是童話故事之特定形式。

　　童話故事真的是可以做為導演研究導演方法的優良教材。例如，它們基本上是用最簡單的意象，且沒有特殊潤飾或賦予任何性格特色，若有人物性格特色通常是由觀眾自由完成。另外，童話的開始與結局都非常容易識別。只要將這樣單純的原則用到電影或舞台劇上，導演自然可以駕輕就熟地處理每場戲或每場戲的每個動作。

　　「從前有個農夫想賣掉他的豬」，這樣的故事的結局會是什麼？答案是，當豬賣掉之後或者是當農夫發現他不可以賣掉他的豬──故事就結束了。

　　對於這個故事，我不僅知道它該什麼時候開始以及什麼時候讓它結束，我也知道如何選擇我要的素材。例如農夫和一位養豬小姐的戀情因為與「賣豬」無關，因此就不該出現在電影裡。在安排故事情節時編導應該自問：我少掉了什麼？即思考故事的開始到結局之間的發展是不是都合邏輯？如果沒有，漏掉的部分是不是可以幫劇情合邏輯地發展？

　　現在，我們一起來試試以下這個故事吧：「從前有個農夫想要賣掉他的豬。」好，它的開場應該是什麼？該有哪些鏡頭？你

如何做分鏡表？

■代表大衛・馬密

□代表學生

□：一座農場的開場遠景鏡頭。

■：為什麼要用農場做為開場鏡頭？我想大家都看過很多很多電影，我相信有很多時候你們都有這種感覺：「這導演在搞什麼？這場戲或這個鏡頭的目的是什麼？」對不對？確實。不管我們打開電視看進行了一半的肥皂劇或中場才進入電影院，幾乎都可以立刻知道在演什麼。這是多麼無味？記住，**觀眾之所以對你的戲有興趣，是因為你能讓他們心中產生慾望，想知道接下來會發生什麼事**。好，想一想有什麼鏡頭比農場的鏡頭好？或者，思考一下「開場事件」應該是什麼？

□：你是指他為什麼要賣豬的理由嗎？

■：對。所以，理由是什麼？這個問題的答案會很自然地引導我們想到**這部**電影確切的開場事件，而不是隨便「一部」電影。可能你們已發覺研究語義學，即研究文字如何影響我們思考和行動的學問，很可以幫你們成為稱職的導演。例如「從前

有個農夫**想要**賣掉他的豬」和「從前有個農夫**必須**賣掉他的豬」之差別，我們的思考立刻有了不同的模式，這可能就立刻改變了你在導戲時對演員所說的話。

好，我們決定現在這部電影是「從前有一個農夫他必須賣掉他的豬」。

□：先用廣角鏡頭拍一群豬在農場上，然後農夫走過農場。下個鏡頭是農夫在立一個「出售」的招牌。

■：在電影中任何「說明」就像一個在說笑話的人自己把關鍵點說了出來，而不讓觀眾自己去體會一樣。結果是觀眾了解了，但是笑不出來。

選擇電影鏡頭的藝術就在於不要急著讓自己把故事說得清清楚楚。你並不比觀眾聰明。我認為他們絕對比你聰明，而且一定會知道故事到底要說什麼。把招牌立出來的作法我看是太簡單了，雖然它也算是方法之一，但我相信我們可以再想到更好的。我們可以自問「人物在做什麼？」，但**更應該自問「這場戲的意義 / 主旨是什麼？」**

劇本可能只是這麼寫著：「農夫必須賣掉他的豬」。但是這場戲卻可以有許多不同的意義，例如這位農夫必須這麼做的原因是他必須放棄祖先留下來的農場，或者是他必須離開心愛的朋友。

□：或者賣豬本來是他分內的事……

□：也許農場的豬太多了……

■：這樣子也可以。不過，我們談的內容是不同的抽象層次。我想，重點不在豬，對不對？重點應該是「**賣掉這隻豬對這個農夫的意義是什麼？**」想一想，是因為農夫的豬隻生意擴展得太厲害了嗎？好。編導要將事件戲劇化的地方絕不在表面，而是它的本質。**在這個故事中**，賣掉這隻豬對農夫的意義是什麼。

你對這個故事的本質思考得愈透徹，愈能了解這場戲的重點，而不是它的表面。如此一來我才可能真正決定哪些鏡頭是必須的。

容格曾這麼寫道，人不可能遠離他所分析的人、故事或是意象，他必須進入他們。

一旦你進入了，這些人事物必定會對你產生意義。若不進入，那麼你的潛意識就一定無法作用，也想不出比觀眾在家中自己想出來的更好的點子。

「吉豬出售」的招牌？當然可以有更好的點子，不是嗎？電影應該以發現某問題的事件開場。不要像一般的電影這樣開場：「太太，是不是那頭我們養不起的豬又在偷吃家裡剩下的一些雜糧啊？」

學習電影導演藝術的第一步驟，就是不用說明來開場，而是想辦法讓觀眾參與。

好，想一想我們可以用什麼樣的鏡頭來傳達「故事為什麼從這一點開始（why now）的概念。

□：銀行的催款單今天寄到了。

■：不要，我們不要這個。

□：從墓園開始。農夫站在墓場裡。下個鏡頭是無人煙的農場，傾頹的房子，廚房的食櫃也沒有食物。

■：空空的食物櫃會不會讓我們聯想到他為什麼不乾脆把要賣的豬殺了吃算了？

我有個點子，一個穿著破衣的小孩在庭園中玩，下個鏡頭是一隻豬跳過籬笆，要攻擊那個小孩，小孩看到立刻轉身要跑。下個鏡頭是豬跳上去，然後聽到吱吱叫的聲音；再下個鏡頭是農夫牽著那隻豬在路上走。

這些鏡頭有沒有把故事說出來？有，但是我們為什麼不拍豬攻擊小孩的鏡頭，又能傳達牠攻擊小孩的意思？我們不把這樣的暴力呈現在銀幕上有兩個原因。因為每次觀眾看了都會想：（1）「哼，都是假的，導演當然不會真的讓一隻豬攻擊小孩。」或是（2）「我的天啊！來真的！」這兩個都會轉移觀眾的注意，產生所謂的疏離作用。

我們這麼做如何：當小孩在庭園玩的時候，我們切入媽媽在廚房的鏡頭，她看到所發生的事，她急著抓一支掃把跑出來。下個鏡頭是農夫帶著那隻豬走出農場。很顯然他決定要把那頭豬甩掉。

□：奇怪，他可以乾脆拿把槍把牠殺了算了。還有，難道我們不需要拍個空的食物櫃來表示他必須賣掉那隻豬的必要性嗎？

■：如果你要敘述這個家庭面臨貧窮的威脅，很可能會失去焦點，變成在這兩點之間搖擺：（1）「我需要錢」和（2）「這隻豬剛剛攻擊了我的小孩」。現在會變成那個人有了兩個理由要賣那隻豬，但是兩個理由等於沒有理由──就像說：「我遲到了，因為公車司機罷工，而且剛剛我阿姨從樓梯跌了下來。」

好，再說一次，我們的故事是：**從前有個農夫必須賣掉一隻危險的豬。**

□：第一個鏡頭是，小孩在庭園裡玩。

□：第二個鏡頭是，豬看到小孩，盯著她看。

□：鏡頭切到媽媽在廚房。

■：她聽到什麼，轉身，拿了掃把衝出來。接下來是農夫帶著豬走在路上。好。

另外一個可能是：農倉內景。下個鏡頭是門。門打開後，走

進一個穿著工作服的農夫。他走進來，脫了鞋，拿起油燈，點燃它。他轉身面向裡面，推軌鏡頭跟著他走過一個一個空豬圈，直到最後一個豬圈，有一隻豬在裡面。他把油燈放在一旁，拿起一個缽放在豬的面前，起身，走到飼料袋旁，掏光裡面的飼料，全倒在缽裡，下個鏡頭是掉進缽內的飼料只有兩、三粒穀子。第二天——即白天，外景，表示過了一段時間。這裡稍加解釋一下，因為在電影劇本裡一般是不會出現像「第二天」這樣的字眼，因此我們只能從銀幕上的白天黑夜去判斷。現在農夫在白天牽著豬走在路上：這些鏡頭產生了什麼作用？

□：我們不必替小女孩煩惱豬會再攻擊她了。

■：沒錯。故事完全改觀了。一個是**某人除去心患，掃除禍害**，另外一個是**某人處在窮困的環境下**。不過，這樣也好，只是我更喜歡「吃人豬」這個點子。好，在這裡我們如何確定這一段故事已說完？

□：直到他賣了豬或賣不掉豬吧。

■：所以，現在怎麼辦？豬的主人，老皮，和他的豬走在村路上，到了一個交叉路口，我們假設這是芝加哥城郊，他看到一個像是有錢的人走了過來。他們開始交談，老皮說服了那個人買他的豬。就在這項交易快達成之時……接下來發生什麼？

□：豬跳起來咬那個人。

■：這場戲的主旨是在於老皮要甩掉這頭豬，現在他有了絕佳的
機會了，因為原來我們以為他會賣不出去，可能走了大半
天，還得最後再搭巴士回鄉下。現在，突然來了個人，一個
買主，結果，豬卻跳起來咬他，好，這個動作表示什麼？

□：嘗試失敗。

■：不，讓我們把它視為「某人要甩掉一個危險物品」的步驟之
一，這才是這個動作的積極助力。「嘗試失敗」只是步驟一
的結果。

　　記住，這部影片是「某人要除去家中禍害」的影片，如果你
的攝影師、助導、製片嚷著要你多拍一些農莊的鏡頭，你不
妨這麼把他們的話頂回去：「為什麼？這又不是關於一個農
莊的電影。如果你要這樣，可以自己去看旅遊節目、地圖或
風景圖片。我認為這部影片是關於一個人必須除去家中危險
動物的故事。我只要拍這樣的影片，不管觀眾知不知道農莊
是什麼樣子，那是他們的事，我不管，我們應該尊重他的隱
私才是。」所以，現在故事是談到他要趁機會甩掉它。

□：我想，鏡頭可以先從他帶著那隻豬走在路旁開始，他看到另
一個農夫在修推車。老皮走過去，趁機與他聊起來。

■：盡量用鏡頭說故事吧：（1）老皮與豬走在路上，他停下來（

因為他看到什麼）。切到他的觀點鏡頭：（2）推車的輪子壞了一個，推車上有兩隻豬，一個看起來挺有錢的農人彎著腰在修輪子。好，接下來是什麼？

別忘了「找機會」是重點，想想他是否會對豬做些什麼動作？

□：他可能覺得一定得把豬賣掉，所以走起路來的姿態與往常不同。

■：這裡的問題是，他會對豬做些什麼？

□：他把豬打扮了一下。

■：所以鏡頭是：他掏出手帕，把豬的臉擦了一擦。

□：他可能會把手帕在豬的脖子上繫成一圈。

■：我喜歡手帕的點子。但我們再多想想別的點子。他還想如何「把握」機會？除了用手帕擦了一下豬的嘴，再把它繫在牠的脖子上，然後走向另一個農夫，接下來會發生什麼呢？

□：老皮也許可以幫他修車，如此可獲得他的信賴。

■：對！這個動作可讓老皮開始和農夫產生對話。然後農夫低頭看一下豬，又抬頭看一下老皮，再談一下話，最後他掏出錢給老皮。如此即可不需再有細節了。好，到目前為止，故事說得清楚嗎？

也許我們並不需要他的手從口袋掏出錢來，鏡頭只是兩個人

在談話。

□：然後⋯⋯鏡頭接著是這頭豬用攻擊小女孩前的那種眼光再盯著他們看。

■：對極了。現在鏡頭是老皮與這個農夫在講話，然後握手。下個鏡頭是這個農夫抱著這頭豬，放進他已修好的推車內。下一個是豬的特寫鏡頭，再切到豬的觀點鏡頭，從鐵欄杆裡往外看到兩位農夫還在談話。當農夫把手放進口袋裡準備掏錢出來時，再切進⋯⋯

□：豬從推車中跳起來。下個鏡頭是老皮牽著豬又走在村路上。

■：太好了。現在我們確確實實是在說一個「從前有個農夫叫老皮，他盡一切可能要把一隻危險的豬甩掉」的故事了。
接下來呢？有什麼點子。別忘了不要**重複**，「重複」是史詩或傳記的標記，這就是為什麼把它們改編成電影那麼困難且不容易成功。

□：屠宰場。

■：我們待會兒再談到屠宰場。在這之前，我們把故事順一下。為什麼老皮在路上碰到另一個農夫是好機會？

□：因為他毋須長途跋涉啊。

■：現在他失去了這個機會了，接下來呢？

□：他必須進城了，沒辦法。

■：然後利用電影的時間特性，我們如何再繼續戲劇化這段戲？

□：夜晚！因為剛剛是白天……

■：好，晚上到了，我們到屠宰場。老皮疲累地走進城……

□：如果屠宰場關門了呢？

■：是啊，如果這樣的話，接下來呢？請用鏡頭說故事。

□：首先是農夫和豬走在昏暗的路上。下個鏡頭是屠宰場。老皮與豬走到屠宰場門口，結果門上鎖了。

■：戲劇化的重點是什麼？

□：賣豬的最後一個機會了？

■：我們這麼說吧：**處心積慮尋求機會的終結**。這不是最後一個機會，是這一小段故事結束了。

□：我們怎麼知道那是一間屠宰場？

■：怎麼知道？門後有一個豬圈，有一大群豬在裡面，我們並不需要知道那是座屠宰場（意指長什麼樣子），我們需要知道的是**屠宰場是他要去的地方**。

　　然而，「處心積慮尋求機會」的結果，並不代表故事結束了，只代表這個動作結束了，但每一場戲都有的轉折點把觀眾帶到下一場戲。伊底帕斯想要解除底比斯的瘟疫。他發現這場瘟疫的肇因是有人殺了他的父親，而他正是那個人。好的戲劇會深深地引領我們到令人驚異且無可避免的結果。就像土

耳其的太妃糖一樣,不但好吃,而且緊緊地黏在牙齒上。

□:需不需要來個老皮離開屠宰場的鏡頭?

■:我想是的。但這個問題和「攝影機應該擺在哪裡?」的問題是一樣的。有些時候導演是得做些外表看來非常專斷的抉擇,但事實上是來自於長久以來不斷反覆思索故事所帶來的對它美學上的了解。因此這個判斷,「我想應該有個他走離屠宰場的鏡頭」是我的回答。

幫我們決定下一鏡頭的工具是什麼。

□:端線吧!

■:對,這場戲端線是「他要甩掉一隻危險的豬」。

□:所以,他就坐下來等。

■:老皮可以坐在屠宰場的門口等。

□:他把豬綁在屠宰場門口的柱子上後,自己走到下一條街口的酒吧。他進去坐下,喝了一杯,沒一會兒剛剛在路上碰到的農夫走了進來,然後兩人打了起來。鏡頭回到豬身上,牠咬斷繩子,脫身跑進去酒吧,救了牠的主人老皮。

■:現在我們又有新東西了。這個故事愈來愈有趣,而且也暗示了新的結局。我們剛才邊聽這位同學說邊笑的原因,也正是包含了亞里士多德所提示的兩個元素:**驚奇**(surprise)和**必然性**(inevitability)。

當然亞里士多德指的是悲劇而不是一般戲劇，而且用了不同的字眼：他稱之**恐懼**（fear）和**同情**（pity）。同情是因為悲劇的主角人物讓自己有如此境遇；恐懼則是因為在認同主角時，我們同時會想到他的遭遇也可能發生在我們身上。

我們認同的原因是因為作者省略了敘述，精簡地只給故事。因此我們認同的是人物對目標的追求，這比認同「人物性格」還來得容易。

大部分的劇本會這麼寫：「他是那種所謂的怪人……」我們當然不會認同這樣的傢伙，因為我們在他身上看不到自己，看不到他為達目的的掙扎，反而都是一些人物的特殊行為，如他會空手道，他喜歡他的狗大叫……等，好萊塢電影充斥著這些沒有靈魂的人物，所以他們沒有因為他們所過的生活而受苦。

還有誰可以提供不同的結局？

□：也許可以讓這隻豬再攻擊一個人。

■：鉛肚皮（Lead Belly）曾說過，藍調的歌在第一節就像用刀子切麵包一樣，第二節是拿刀子來刮鬍子，第三節則是拿刀手刃一個不貞女友。我們用的也是一樣的刀子，只是我們的對象不同，舞台劇或電影的結構也是相同的道理。就像在第一節拿刀切麵包，又在第二節切乳酪；我們已經知道它可以

拿來切麵包了,為什麼要重複?這把刀還能切什麼?

□:我們難道不應該再加強一下關於豬的危險性,尤其是在目前這一點上,強調它的利害關係?

■:我們不需要讓農夫有更大的麻煩,我們現在是要幫他遠離麻煩。記住,我們(導演)的職務不是製造混亂,而是在已非常混亂的狀態下理出一個秩序來。現在我們不再去設想要讓故事很有趣,現在應該是幫老皮甩掉這隻豬。

　還有,讓我們給它一個快樂圓滿的結局如何?現在是晚上,老皮坐在屠宰場門口,門關著。

□:下個鏡頭是白天,有個人走過來,打開屠宰場的前門,猜猜看接下來發生什麼事?老皮把豬賣了!

■:然後,電影就結束了,嗯,可以。

□:這樣子如何:早上,他醒來發覺自己的皮夾掉了,下個鏡頭是,豬安靜地坐在那兒,然後另一個鏡頭是有人昏躺在地上,而他的手中握的正是老皮的皮夾。是豬救了他和他的皮夾!

■:這麼一來,豬因此贖了罪,應該可以讓牠自由囉,**讓牠自由**其實正符合了老皮的原始目的,不是嗎?因為他要擺脫危險。

□:那為什麼老皮不早點放牠自由?

■：好！很好。你提出了一個從邏輯的觀點來看我們的電影中一個非常重要的漏洞。他是從頭到尾都在設法要擺脫危險。在第一個動作段落中，當豬攻擊小孩時，你也指出了，是需要第二個動作段落，我們稱之為「簡易解難題法」，於是，農夫把豬趕到山坡，讓牠自生自滅。然後是豬的觀點鏡頭，農夫走開。

接著是老皮快走到家，然後停住。老皮的觀點鏡頭，看到那隻豬，已經站在自己的豬圈裡，然後，我們再回頭接著我們剛討論出來的段落，即「掌握機會」的段落。

太好了。這個發現讓我們的電影更完美。另外，有時這些看起來有些瑣碎的發現，其實經常引領我們發掘最重要的訊息！它們就像夢境中一些很微不足道的記憶點一樣，回想它們會帶給我們許多珍貴的回饋。

好，快下課了，同學們，我想到還有一個可能的結局可以在這裡與你們分享一下。場景：在屠宰場，有一個人打開了屠宰場的大門，看到那頭豬。他直接領著那頭豬就往豬圈去。老皮醒來，發覺他的豬不見了。於是，他走進去要豬，屠宰場的人說：「我怎麼知道那是你的豬？」老皮當然非常暴怒，與老板打了起來，老板打算要把事情解決。再切到豬的鏡頭，即我們著名的豬的特寫表情，牠從豬圈的柵欄後面瞪

著老皮。我們一眼就看出那是我們的豬，因為他的脖子上繫著手帕。下個鏡頭，老板轉身，再一個鏡頭，老皮帶著豬走了出去。再接個特寫：老皮停了下來，轉身。

低角度鏡頭：豬回頭看屠宰場，停了好一會，老皮乾脆帶著豬回頭往牠一直看的方向走。

回到屠宰場後又切回豬的特寫鏡頭，牠的目光一直朝著豬圈的方向注視著。下個鏡頭：老皮付錢給老板；豬的特寫，牠仍注視著，鏡頭再回到老皮與老板身上，老板收下錢，愉快地走向豬圈。

再度是豬的觀點鏡頭，牠看著老板把三號豬圈中的豬牽出來。

最後一段：（1）老皮與兩頭豬一同走在路上；（2）農莊全景，老皮的太太走出來；（3）太太的觀點鏡頭：老皮牽著兩頭豬走向門口；（4）庭院門口，籬笆是開的，兩頭豬跑進來；（5）農夫低下頭看：兩頭豬親吻了起來。畫面在此時淡出又淡入；（6）接下來（表示一段時間過後），母豬在餵一群小豬仔吃奶；（7）脖子圍著手帕的公豬讓小女孩騎在牠的身上，一起在院子裡玩耍；（8）老皮看著一切！多麼奇妙的一隻豬啊。這樣這部電影暫告一段落了，至少老皮解決了他的問題：他沒有甩掉這隻豬，但他擺脫了危險。

現在，我們可以回想看看是不是少掉了什麼鏡頭。然而，只要你非常自覺且誠實地投入故事本身，自然在面對像「攝影機應該擺在哪裡」這樣的問題時，就可以有相當的自信。因為這樣的問題都是可以依據你對故事所設定的主旨而明朗起來。總之，在這部豬的電影裡，導演要說的就是關於主角內在世界的故事。我認為任何人只要有心，都可以拍一部像這部「豬」電影的電影。

結論

要不要用一連串鏡頭並置的方式來說故事的決定權永遠在你身上。但做這件事的過程是不是有趣，卻不是由你決定的。技術這個東西是根據你的能力範圍而來，不是你能力範圍內的東西稱不上真正的技術。我們都很希望學好導演的技術，然後像在分析做鞋子的方法那樣具體的方式來分析學習這項技術的過程。鞋匠在碰到鞋底破的情形時，不會說「我用了一個我認為最有趣的方法來修它。」史坦尼斯拉夫斯基有一次曾與沃爾嘉河（Volga River）河船的船長共餐。在席間，史坦尼斯拉夫斯基問他：「在沃爾嘉河上這些大大小小、複雜又危險的水道中行駛，你是如何保持行船安全呢？」船長回答：「我只跟著有做記號的水道走。」「導演」也一樣。

在那麼多導戲的方法之前，你要如何說你的故事？答案是「跟著有記號的水道走」。主角該學的最高目標就是水道，標出水道號碼的浮標，就是每場戲或某個動作的**主旨**。其中最小的單位是鏡頭。

鏡頭就是你所有的一切。你所選擇的鏡頭就是你說故事的所有素材，而後才能組成一部電影。你既無法在剪接室讓它更有趣，也不能依賴演員彌補這個遺憾。鏡頭與演員，都是愈簡單愈好。

假設從小處（即每一個鏡頭）著手已非常順利，那麼大的成

品也就不會太差。你的電影會像你一樣正確、有序,而且符合題旨。影片能做到這樣,已經不錯了。然而,一旦你開始想操縱素材,或希望老天助你一臂之力,即所謂的依賴「天賦」,那麼有可能更差。

也許你會想要像鞋匠擁有的那種賜予他本領的小精靈幫助你,但是如果你根本不需要那種小精靈來幫忙的話,不是更好嗎?尤其在巨大壓力之下,你更該知道自己的本領。當然編劇或導演這兩種職業都需要某些本領,只是它們大致是一樣的。只要你願意學且不屈不撓,那麼這個本領的一些系統思考將輕而易舉地進入你的腦中。把電影拍得很美不是你的功課,你的功課只是將電影拍得與你的第一原則一樣吻合正確。

和電影的主角一樣,導演也有行為動機和目標,要完成目標,只有以愈邏輯愈好的方式,將事件一件一件完成,一步一步來,就如同登山一般。我們並不需要一次就登到山頂,應該確定踏出的每一步都是安穩可靠後,再踏出下一步。戲劇的分析如同在一塊漠地的地圖上依羅盤約略勾勒出方向。當我們迷路或困惑時,就可以拿出這地圖與羅盤來調整自己。

你花在研究的時間愈多,你在面對恐慌、寂寞或在尋求資金的時候,就會更有自信,更有安全感。

我認為所有用來學習有價值事物的工具都非常簡單。藝術家

的功課絕不是去學一大堆一大堆技巧，而是將最簡單的技術學得最完美。史坦尼斯拉夫斯基就這麼告訴我們，一旦我們如此切身執行，困難生疏即會變成熟手的事物，而熟必能生巧。

因此貫徹概念才是最重要的。貫徹的過程會引導出我們潛意識中的自信，這份自信即將是賦予你作品中「美」的成分。

那瓦哈斯族*人據說在裁製被單時都故意留下缺陷，目的是為了讓躲在被單裡的魔鬼跑出來。

近代一些藝術家則表示：「我們不但不留縫隙，反而要更加密縫，求取作品的完美。因為無論如何，上帝都會看得出缺點在哪裡；這本是人類的天性。」

在我的經驗中，本書所提到的原則都可以幫你們從人類本能中盡其所能「縫製」出最完美的作品——意思當然是並非真的完美。

只要你不斷採用這些簡單卻有效的原則，你必然能在執行這項抉擇時獲致最大的滿足。

然而，「盡其本能，做該做的事」了，有可能還是拍出爛電影嗎？當然得先看你對「爛」的定義為何了。「做該做的事，且做得對」的意思是，根據哲學上正確的原則，一步一步去做，去

＊譯註：北美西部的印地安人之一族。

推展，然後自認自己的努力完全真誠，對自己完成手邊的事感到滿意且開心。

重點是，電影不是你說「好」它就好，你說它「壞」，它就壞，決定權不在你。但是卻是由你決定自己是否盡力，並自認完工時間到了，可以拍拍屁股回家。這也就是我們前面所提到的理論。了解自己的功課，努力不懈地工作，直到完成才是導演功課圓滿之時。

附錄

來自劇場的魔法師
——大衛‧馬密

王志成

　　大衛‧馬密在七〇年代中期以舞台劇劇本崛起於芝加哥，作品包括《湖濱記》、《森林記》、《美國水牛》、《鴨子變奏曲》、《劇場生涯》等。稍後這些劇作逐一被引進紐約，從外百老匯到百老匯，在七〇年代末期，馬密已經躋身當代重要劇作家之列。八〇年代，馬密以《郵差總按兩次鈴》進入電影界，先後編有《大審判》、《鐵面無私》、《我們不是天使》等劇本，自編自導有《遊戲之屋》（House of Games）、《世事多變》（Things Change）和《殺人拼圖》（Homicide）。

　　來自劇場的長年訓練，對於馬密的電影創作，無論編、導，都有根深蒂固的影響，這種影響，在馬密自編自導的作品裡，特別明顯的被保留下來。馬密作品的幾個特色是：

　　一、**人物和場景精簡**。《郵差總按兩次鈴》裡的三角關係完全集中在一間餐館裡；《遊戲之屋》是女心理醫生和金光黨徒二

人的心理劇；《世事多變》刻畫老鞋匠和黑手黨混混的經歷和關係發展。在不受舞台限制的單一電影場景裡，透過人物走位，和對話剪接（inter cut）。馬密導演的電影完全集中於演員表演，所凝聚出來的靜態心理張力，仍然酷似舞台劇，而較少透過攝影機運動，展現人物與背景的時空連續關係和互動關係。這種傾向舞台劇的視覺風格在《殺人拼圖》裡已經逐漸被打破，而在馬密編劇、其他人導演的作品裡，如《鐵面無私》，則甚少劇場的影子。

二、對白多而精確，配合細微儀態（manner）刻畫，適度反映角色身分、階級、文化、種族特色。例如《鐵面無私》裡愛爾蘭老警探（史恩・康納萊飾）、年輕猶太警察（安迪・賈西亞飾）、艾爾・卡彭（勞勃・狄・尼洛飾）、艾略・奈斯（凱文・科斯納飾）幾個完全不同類型的談吐；例如《世事多變》裡黑手黨封閉世界的特殊儀態和用語（被問及老鞋匠是什麼身分時，男主角答道：「他是一個在幕後的人，我不能談。」於是老鞋匠被誤認為是教父級的人物），例如《殺人拼圖》裡男主角置身不同環境時，儀態和措辭語氣的轉變。馬密同時特別擅長運用疊句或重複句型、單字製造戲劇效果，例如《遊戲之屋》裡女心理醫生和病患間打乒乓球般的問答；如《世事多變》裡黑手黨徒說：「兩週前艾倫柏格被槍殺，人盡皆知，當時有兩個證人，也是人盡皆

知，現在我要告訴你的，卻不是人盡皆知的事。」

　　三、擅長製造人物衝突，掌握觀眾心理，戲劇高潮（point of attack）出現早。例如《鐵面無私》裡，一開場無辜小女孩被私酒販炸死，鏡頭馬上接到顧家的男主角正在讀這則新聞，一旁懷孕的妻子在為他準備三明治，這又是他任新職、掃除私酒販的第一天。多層面的衝突於焉建立：是職務、正義感和為人父者與無惡不作私酒販的衝突。例如《世事多變》開場十分鐘裡，黑手黨就出價收買一個無辜的老鞋匠作替罪羔羊。在上述的第一高潮出現後，馬密的劇本開始進行種種變奏，出人意表的曲折（twist）多，伏筆也多。例如《鐵面無私》裡的一個火柴盒、《遊戲之屋》裡的一把槍、《世事多變》裡的一枚西西里硬幣，或《殺人拼圖》裡一張分不清是納粹文宣或鴿子飼料的小紙頭。馬密劇本裡，任何一個小元素，都可能把故事帶往一個新方向；《遊戲之屋》始於女心理醫生為病患解決困難，卻在她步入「遊戲之屋」後開始沉迷於金光黨建立於人性心理的詐欺遊戲裡，不克自拔；《世事多變》裡的老鞋匠在排演串供證辭時，被黑手黨小混混說動，去賭城度兩天假，卻因為小混混語焉不詳的曖昧語氣，被誤為教父一流人物，面臨穿幫危險；《殺人拼圖》始於一場專案雷霆掃蕩，卻因為男主角中途介入猶太老婦人的謀殺現場，而開始身不由己的調查隱藏在社會表象下的新納粹活動，以及猶太地下

恐怖組織。

　　大衛・馬密的故事結構、對話和電影節奏都像音樂,主題明確,變奏多,時而華麗激昂,時而隱抑憂傷,看過後令人沉吟再三,卻想不起最縈懷的是哪一段。這是他的魔法,也是他的作者風格。

王志成　紐約大學(NYU)電影製作研究所電影藝術碩士(1992)。畢業論文電影《過河》獲 1992 年金穗獎。現為自由撰稿影評人。

遊戲之屋
——天衣有縫，騙中有騙之外

曾偉禎

一部關於騙術的電影通常會探討「欺騙」的意義。它究竟是解放還是更緊地鐐銬人類的慾望？

人性的慾望

大衛・馬密在他的第一部作品即呈現了他精確掌握人性黑暗面的力道，《遊戲之屋》簡潔的單線敘述與冷靜的鏡頭風格，營造出非常緊湊的劇力。

故事的結構非常簡單，成名的心理醫師同時是暢銷書作者瑪格麗特為了幫助一個嗜賭的病人免於受老千麥克對他的生命威脅，結果卻因此闖進了危險又充滿刺激的下層社會。隨著她與麥克的曖昧關係逐步發展，更使她的意底（id）與自我展開了激烈的抗爭；雖然她努力保持對自己命運的主控力，還是一步一步被

黑暗、離奇的下層社會生態，以及麥克的生存哲學，迷亂了自己的意志。後來終於陷入了麥克等人安排得天衣無縫、利用她的弱點所羅織出來的騙局，不克自拔⋯⋯

　　這個故事其中一個精彩的部分應該是馬密對中產階級社會價值所設定的理性、忠誠、成就感與安全感之需要，進行犬儒式的嘲諷。他藉人物行為批評中產階級的單調、刻板與真實生活疏離之現象，相對地彷彿是在歌頌生活在下層社會中的賭徒與騙子等不受道德價值束縛的人，在罪惡淵藪中來去自如且爾虞我詐的生活反而更活潑、生動且真實。

　　然而，無論是中產階級或老千的世界，只要是人類，就很難對人性的「貪」慾免疫。代表中產階級的瑪格麗特貪婪地希望同時擁有雙重身分、雙重生活：一是維持她現在的社會地位、高收入與名望，二是用神祕身分隨麥克去品嚐玩弄人性遊戲的刺激。所以她的「欺騙」是希望能因此獲得自由，解放社會地位與名分帶給她的束縛。中段情節的高潮也同時是戲中戲的地方，即是她在穿幫之前為了保護自己的真實身分，在情急中「殺」了一名警察，促使她慾望垮台，內心充滿悔恨與羞愧，她的貪慾給予麥克為她所設下的騙局更多的鼓勵作用。

　　麥克，這名熟悉人性黑暗面即慾望真面目的聰明傢伙，則俗氣的以「金錢」為他與黨羽的目標。當他對著已無法自拔的瑪格

麗特說：「妳知道我為什麼知道妳想和我上床嗎？因為是妳告訴我的。」「人類都有慾望，永遠想要東、想要西。我們可以決定去或不去做它，但是我們絕對無法隱藏它。」他充滿睿智的神采，似魔似神般透視了瑪格麗特，使她臣服於他的魅力，劇情與對白的安排均說服力十足。因為像瑪格麗特這樣成功的女心理醫師，她的心底深處透露出來的訊息其實是：熱烈期待一名能透視她的內心世界需要、操控她一切的男人。麥克貪婪地利用瑪格麗特的弱點，進行他的騙術，除了獲得她的信任，更重要的是要欺騙她一步一步將錢掏出來。因此，麥克的「欺騙」其實是玩弄人性慾望，藉對方以為是解放了心靈束縛時，用各項誘餌再度束縛對方。然而，弔詭的是，熟悉人性的他卻仍有失策的時候……在片末，他為此付出了昂貴的代價。

「原諒自己的錯誤」哲學

除了人性的「貪慾」所引出的「欺騙」是影片主題外，另外，馬密還提出了「原諒自己」這種類似存在主義意味的哲學命題，為影片的調性添加了耐人尋味的特質。他認為精神上對自己錯誤行為的寬恕，彷彿是對人生問題的最終解決方案。瑪格麗特的病人，有的是無法自我控制的慣性賭徒，或因為父親罵她是妓女而

終身自棄、淪落街頭做落翅仔的自虐式少女。在診斷她的病人時，瑪格麗特深深感到自己的無力感。她向心理醫師朋友抱怨：「我們明明知道沒有辦法幫病人挽回他們所犯下的過錯，為什麼還要去傾聽他們的痛苦，我們根本無能為力……」

活在自己所犯下的「無法避免的錯誤」與「無法彌補的錯誤」中，這些羞愧與悔恨情緒幫不了一個心靈繼續面對未來的人生。馬密在劇本所揭示的「原諒自己的錯誤」，正危險又積極地指示了自我療法。

於是，當瑪格麗特恍然了悟一切都是麥克精心投下的騙局，在羞憤中，為了回應麥克蠻橫的油滑腔調且贏得尊嚴，她在怒火中燒之際，以完全「先設式」原諒自己的心理建設，開槍殺死欺騙她的麥克。

因此，麥克雖然熟悉人性，但是為貪慾金錢到最後不擇手段，利用人性弱點所編出來的騙局，還是「天衣有縫」——因為他忽視了**人人都有尊嚴的需要**，因而付出最昂貴的代價——生命。

瑪格麗特認為錢財可失，但尊嚴不可失。對於她曾經那麼失誤地信任麥克，她因此反過頭運用麥克的「騙術」哲學：他總是對受害人說：「就當做什麼事都沒有發生過」。她將它推衍到極致，在最後用來結束他的生命，終結她被騙的這件事的挫折，真

的當它從來沒有發生過。

<center>＊　　　＊　　　＊</center>

然而，「就當做什麼事都沒有發生過」與「原諒自己」其實是一樣的，觀眾很快可以在瑪格麗特的殺人行徑中，了解到這不過是另一種欺騙——「自我欺騙」。

馬密到此還不肯因此單純地定論了人類永遠生存在「騙中有騙」的心靈境況中。最後一場戲，瑪格麗特穿上鮮豔的衣服，終於全心盡興與朋友共享大餐。途中，朋友有事暫時離席，她看到隔桌一名女士用一個漂亮的打火機點了根煙。她借故問她旁邊擺的沙拉是什麼。趁她轉頭時，瑪格麗特順手摸走了那只打火機。電影在她的臉部特寫畫面流露著邪意的滿足中結束。

「自我欺騙」與「自覺」之間模糊曖昧的關係，正是馬密對這部影片的臨門一腳。

如此縱觀全片，或許馬密要說的是：在整個世界就是一幢遊戲之屋裡，人類應該時或以原諒自己的欺騙方式，解放心靈去面對束縛處處的人生。

世事多變
——騙中騙，非常騙

林宜欣

　　法國電影導演尚·雷諾（Jean Renoir）曾說過：「一位導演一生只拍一部電影。」這句話意謂著一位導演不論拍了多少影片，他所關切的主題及反映的個人觀點，往往是一致的。由此論點來談集編導於一身的大衛·馬密，應該不至於太離譜，畢竟就他到目前為止完成的三部電影來看，是有其一貫的特徵：影像簡單、人物突出、對白機俏、戲劇性強……，最有趣的是，馬密似乎對處理「騙局」、「出賣」這類題材情有獨鍾。

　　馬密的第一部電影《遊戲之屋》（House of Games），由片名便可窺知與「欺騙」（game）有關，講的是一位名利雙收的女心理醫師與一群金光黨徒之間的鬥智與鬥狠。在近作《殺人拼圖》中，我們看到一名資深警探一步一步地被誘入種族糾紛的混戰中，遭人利用而不自知。《世事多變》（Things Change）在情緒上不同於前述兩部影片的冷冽深沉，走的是詼諧劇路線，但仍

是以欺騙、出賣為劇情之主幹。

吉諾（Gino）是個溫文儒雅的老鞋匠，因為長相神似被通緝的黑手黨大佬，在黨內弟兄軟硬兼施的說詞下，吉諾答應代罪入牢，代價是一艘他夢寐以求的船。傑瑞（Jerry）是黑手黨內考績欠佳的小癟三，奉派監督吉諾熟記供詞，並在兩天後帶他出庭應訊。傑瑞明知這回再有差池，自己在幫內是混不下去了。可是眼見老人家好日子將盡，一時濫情，竟帶著吉諾飛往賭城，準備快活兩天。不料才下飛機，便遇到幫派中人，為了掩示兩人違令的行為，傑瑞只得宣稱他陪同而來的是教父級的人物，於是吉諾一下子變成姜森先生（Mr. Johnson），所到之處，皆被奉為上賓；其間幾次險些穿幫，但兩人四兩撥千斤的功夫，可說是大大擺了黑手黨一道。終於，上法庭的時辰到了，豈料，事情又起變化——黑手黨決定推翻原先計畫……。情節至此急轉直下，而有出人意表的結局。

片尾，吉諾又回到鞋店，傑瑞跟著他打點一雙雙待理的皮鞋。雖然對影片猶如片名 "Things Change" 所指——風水輪流轉，沒有人可以永遠佔上風；因著一連串的騙局，吉諾數易其身，一會兒是沒有明天的代罪羔羊，一會兒又被當成不可一世的黑幫大亨。最後還差點給黑幫出賣，枉死槍下。弔詭的是，風水轉來轉去，又回到原點吉諾仍是原先一無所有的鞋匠，不必代

罪入獄，但也得不到可以帶他遠離現實的 Dream boat，可說是 Things change, and things never change（即世事多變也不變）。這樣的結局，觀照了生活中種種錯愕荒唐的可能，令觀者有啼笑皆非的荒謬感，張力十足。因為這樣一個反諷的安排，馬密在這齣喜劇的詼諧逗趣中，掌握了生命的共相，為通俗的形式，添加了一層理性的向度，顯示導演不囿於成俗的慧心。

至於馬密對「騙局」、「出賣」的偏好，其實顯露了他對世事人情有其練達的見解。在片中，兩位主角算是患難見真情，互相解圍脫困，這樣的情節很可以被拿來鋪張成一場感人肺腑的煽情好戲，但馬密顯然對這種人與人之間相互關懷、體恤的關係不感興趣，匆匆一筆帶過。相對的，在處理黑手黨一手遮天、罔顧法理的冷酷作風，或是傑瑞在情急時信手拈來的小奸小詐，馬密的表現可謂淋漓盡致，令人拍案叫絕。儘管全片披露的人性幾乎不見光明面，但這並不意味馬密對人性缺乏信心，我們在一場又一場勢力消長的遊戲裡，發現人與人之間的爾虞我詐、虛實變幻，竟有其迷人之處，比起人性中所謂美好、煽情的一面，更加耐人尋味。

最有趣的是，馬密所營造的騙局，並不僅僅止於片中角色間的欺瞞、背叛，同時也是一場導演與觀眾間的智力拔河。馬密擅以通俗的情節或片型，讓觀眾在一開始走在劇情發展之前，然而

馬密在劇情轉折處，製造盲點，讓觀眾如劇中角色，慢慢陷於騎虎難下的境地，直到片尾才恍然大悟，原來又被馬密擺了一道。也就是說，當銀幕上的人物，你來我往、較智較力的同時，導演也向觀眾的腦力宣戰，形成了一個有趣的立體鬥智空間，予人如閱讀推理小說的快感，這也是為什麼馬密的電影從不標榜大場面、大卡司等商業賣點，仍然娛樂效果十足。

　　順便值得一提的是，在《世事多變》中分飾吉諾和傑瑞的唐‧阿米契（Don Ameche）和喬‧曼帖那（Joe Mantegna）因本片共同獲得一九八八年威尼斯影展的最佳演員獎。馬密充滿機智的對白，配上兩人精彩的演出，憑添本片可觀之處。

林宜欣 紐約大學（NYU）電影研究所電影藝術碩士（1989）。現任職廣告影片製作公司。

殺人拼圖

王　瑋

故事說得動聽，一切都會動聽

　　和目前好萊塢的偵探警匪電影相比較下，帶著典雅氣息的
《殺人拼圖》顯得有些「老式」。在緊張過癮的槍戰揭開序幕之
後，導演大衛・馬密讓觀眾看到的不是時下著重感官刺激的影像
組合，而是一部充滿著人文省思的通俗劇情片，一種幾乎消聲匿
跡的片種。

　　劇作家出身的馬密是一個非常會說故事的導演。他不僅將
《殺》片拍得扣人心弦，同時也不落斧鑿之痕地抒情說理，留下
回味三日、無限擴展的外延意義。這點卻是當今許多好萊塢電影
無法、或是不願意達到的要求。我們可以看到一種特別重視娛樂
效果的商業電影，在陳舊的劇情框架之下，以眩目矓耳的聲光刺
激挑起觀眾的興奮。然而在花俏的影像消失後，卻只有任天堂式
的快感和發洩！另外有一種商業影片則擺明態度將戲院當做宣教

的場所。在兩小時的放映時間中，導演利用影像和觀眾談一堆人生道理。乍看之下頗有深度，實際上卻是俗濫的觀點和意識形態，毫無新意！至於馬密，則是以簡單質樸的影像和語言，訴說著通俗易懂的故事，點化了無窮深意！

和許多商業電影一樣，《殺》片由序幕開始平鋪直敘的導入故事重心。主角翁葛德是一個精明幹練的猶太裔刑警，在偵緝一名毒販時意外地碰到一件疑似反猶太的謀殺案。接著，他便奉命必須負責偵辦此案。表面看來，馬密的敘事手法似乎並無出奇之處，而且套用了許多約定俗成的公式，足以讓一個有經驗的電影觀眾走在劇情的發展之前。例如當翁葛德涉入猶太人的組織，並加入他們的行動時，觀眾大概就可以猜到他八成會誤了誘捕毒販的任務。在接下來的槍戰中，身負重傷的搭檔勢必死去，促使主角不顧一切地單獨緝兇，以造成最後的對決場面。

雖然這些常見的戲劇安排形成了《殺》片的主要架構，但是馬密卻能貼切的運用這些元素，不僅未受限制，反而經營出個人獨特的影像世界。他成功的將敘事重心放在劇中人物的情感和心靈掙扎上，同時也引導觀眾的目光匯集於此，而非表面高潮起伏的故事之中。情節是否老套、故事是否曲折離奇等一般通俗劇情片的考慮似乎都無關緊要，因為馬密只是要透過這一切去檢視處於那個情境下的人。同時，人物的反應又相當自然地將事件串接

起來，毫不做作，更不顯生硬。一直有許多的通俗劇情片，其作者太著重去創造一個聳人視聽而且意想不到的故事情節。結果卻因為無法和人物、情境產生關連，成為一個好聽但是空洞的故事，難以感動觀眾。

當劇情片把經營重點由出人意表的情節轉為人性的多種樣貌、聚焦於人物情感時，就有機會成為一部好電影了。在《殺》片中，我們的主角翁葛德是一個活生生、有血有肉的人物。通常，在說故事的前提下，好萊塢電影往往視劇中人為一個媒介物，其功用就是為了產生事件，推動劇情前進。人物的性格與心態淪為製造事端的因，是平面而少深度的。在同樣的企圖下，馬密卻能避免讓他的人物成為一個敘事機械。當翁葛德逐漸被捲入猶太人的社群時，他內心的掙扎、認同的矛盾，以及自我的省思都躍然於銀幕之上。人物的情感、性格、動機與事件自然成為一體，相互指涉，毫不勉強。於是在稍後受制於猶太人的祕密組織、並間接造成搭檔死於毒販的槍下時，他的反應和言談自然具有說服力，更讓觀者心悸，而不像一般的商業片那麼矯情造作。

透過巧妙安排的情節以及誠摯的人物情感，馬密訴說出一個動聽的故事，然後讓這一切自然散發出豐富的意涵。劇情片此種特質在此被馬密充分掌握在手中，卻是許多製片者尚未完全體認的事實。更重要的是，馬密能在通俗劇的模式下，傳達出不落俗

套的個人觀點。

面對問題的作者

縱觀目前許多的商業電影，甚至是藝術傾向、個人風格較為強烈的作品，其作者都有一種言志的情結。他們往往非常有意識的運用影像抒發己見，希望帶給觀者知性與感性上的滿足。於是他們所塑造的人物、鋪排的事件，甚至一切能夠掌握到的元素，都被充作個人和觀眾間的橋樑，用來承載訊息，是言志的機制。然而問題是，可敬的創作意圖並不恆等於成功的作品。有太多的電影侷限於創作者個人的識見，或是商業性的保守，不願或不能真正面對問題，而主動縮減影片原本所具有的外延意義，回到因襲俗成的意識形態內，無從超越！以好萊塢電影為例，便往往是在觸及問題之後，開展乏力，最後以保守安全的方法輕騎過關，回歸到濫情美好的結局！

在通俗劇的外觀下，馬密並沒有讓《殺》片落入一般商業電影那僵固的思想層次與思辨模式之中，而自有其獨特性。在兩條故事線的鋪排設計上，緝毒案和反猶案讓翁葛德面臨著兩種身分的認同矛盾。在此，馬密取消了常見的羅曼史（這也許會讓許多觀眾失望），也脫離了個人英雄主義的窠臼。我們看到太多的商

業電影，一定會安排男主角涉入莫名的熱戀中。而這個情愛事件的功用只在製造事端，推動主線進展，卻不見得有助於影片題旨的開展。當事件不斷地累積衍生之後，作者卻是在最後藉主角之口，以英雄的姿態，聲嘶力竭地來一段看似具有無窮深意的說教，明確地點出影片的旨意，然後一切問題便迎刃而解，快樂圓滿。實際上，只是犬儒與鄉愿地附會於現實世界的價值判準！

至於在《殺》片中，馬密誠懇地面對問題，讓我們體會到主角的困境，同時也將觀者的理解釋放於固有的思考邏輯之外。當重傷的主角與毒販對決之際，其對話看似隨劇情而生，卻展露了一個劇作家對語言文字的出色掌握，簡潔有力的刻畫出人物斯時斯地的心境，自然引發觀者無限省思。翁葛德的境遇和毒販又相差多少？兩相對照之下，他們都是被出賣的人（毒販的母親對比於主角的猶太同胞）！身不由己！至於結局時的反諷更是不落言詮，留下無窮盡的餘韻。

對現代的電影作者和觀眾而言，馬密的作品有著良好的示範功用。他告訴我們如何以一個單純樸素的影像世界和觀者的心靈進行溝通。當深刻的人性觀照和真切的情感描繪成為影片的本質時，平實的劇情架構和拍攝手法也能讓貌不驚人的通俗作品綻放耀眼的光芒！

王瑋 世新電影科、紐約市立大學電影藝術研究所畢業。為廣告片導演，譯有《電影製作手冊》一書。

評《導演功課》

易智言

　　在美國學電影的時候，系裡面有兩大壁壘分明的陣營。一派是專攻電影理論的教授與學生，整日在放映室中尋找銀幕上的微言大義；在電影美學、意識形態、文化歷史中打轉。而另一派是專攻電影製作的教授與學生，終日汲汲皇皇地扛燈光、擦攝影機鏡頭、約談演員、租借場地。在器材堆中蓬頭垢面、灰頭土臉。這兩派人明裡和平共存，暗地裡，互相鄙視對方。製作派認為理論派只會名士清談，天花亂墜，完全不體人間疾苦，只會問「何不食肉糜」的愚蠢問題。理論派反認為製作派只會操作機器，和實驗室裡的猴子沒有兩樣，完全把電影藝術貶抑到堆積木搬磚頭的層次，這種情況，很像台灣的電影書籍市場。

　　在台灣的中文電影書籍就是壁壘分明的這麼兩大類。一類專門研究美學、涵意、文化、歷史，另一類條列電影製作技術的公式、步驟、法則。二者互不相干，老死不相往來。使得電影理論

153

和電影技術在一般讀者的印象中似乎是鴻溝的兩岸。而日前，市面上只有兩本電影中文書籍企圖跨越這條鴻溝，使得電影理論與電影技術結合，而各自得到更公允的評價與定位。一本是焦雄屏小姐翻譯的《認識電影》（*Understanding Movies*），另一本則是曾偉禎編譯的《導演功課》（*On Directing Film*）。二者皆嘗試分析電影美學與電影技術互動的關係，而後者更由獨立探討「導演」這份功課，在廣度與周延性上雖略遜於《認識電影》，但在深度與步驟顯示上卻是《認識電影》所不及的。

《導演功課》由美國舞台劇、電影編導大衛‧馬密（David Mamet）在哥倫比亞大學授課內容所編撰而成。書名雖是《導演功課》，但是其內容對編劇可能比對導演更有助益。全書正文分為五章，但是基本上重複著一個編導重要的概念：這場戲是關於什麼？要說什麼？由這個概念，馬密演繹出一連串環環相扣的問題。例如：主角是什麼？主角想要獲得什麼？主角在追求目標（獲得）時所採取的動作是什麼？動作時，主角的阻礙是什麼？阻礙了以後，主角會發生什麼事？這場戲在何時結束？馬密指出，回答了這些問題，其實解決了編劇如何構思劇本、導演如何選擇鏡位的疑慮。而馬密更明示，如果一時間無法回答這些問題，也就是編劇、導演被「卡」住的時候，立刻回到「這場戲是關於什麼？要說什麼？」的基本概念上。由基本概念再出發，由基本概念中

尋找這些問題的答案。而在編導完成一場戲之後，再立刻回到基本概念上，重新檢視先前編導上的選擇，有沒有和「這場戲是關於什麼？要說什麼？」基本概念偏離的地方。偏離處，糾正；花巧處，刪剪，務求邏輯性強的精簡結構與敘事。

馬密自稱這套精簡的說故事方法來自大師艾森斯坦的蒙太奇理論。雖然，檢視馬密自己編導的作品，如《遊戲之屋》、《殺人拼圖》等，和艾森斯坦的電影美學仍有一些差別。但是，其精簡、精確的敘事風格和視覺影像和艾森斯坦頗有神交之處。對於初學者而言，這套簡明的編劇方法與視覺理論，是相當實際好用的指導原則。

可是，誠如馬密自己承認的，他這一套編導手法只能代表一家之言。因為，如果完全以馬密認為的「好」或「對」來創作劇本，欣賞電影，我們立即發現在我們喜愛的電影中，例如楚浮的《零用錢》、帕索里尼的《一千零一夜》、森田芳光的《家族遊戲》、阿莫多瓦的《我造了什麼孽》……，充滿了不知「這場戲是關於什麼」的疑問，以馬密的方法和美學作標準，這些都將成為錯誤示範。電影到底是個太複雜的玩意了。

儘管《導演功課》有片面之言的危險，但對於不是楚浮、不是森田芳光的我們，馬密的經驗的確是言簡意賅，是編劇導演初級訓練的極佳切入點。

　　最後，值得一提，本書翻譯平實流暢，易懂易讀。即使是對於電影完全沒有興趣、從未涉獵的朋友，也該破例閱讀一番。因為，馬密法則，除了可以澄清電影與美學的迷思之外，更可運用在日常生活中，訓練自我的組織能力，表達技巧。由這個觀點來看，馬密揭櫫的法則，不啻為一種精簡明快的生活態度。

易智言 UCLA 電影電視碩士（MFA）。電影和電視劇導演。

國家圖書館出版品預行編目（CIP）資料

導演功課 / David Mamet 著；曾偉禎編譯 . -- 三版 . -- 臺北市：遠流，
2020.04
面； 公分
譯自：On directing film
ISBN 978-957-32-8754-4（平裝）

1. 電影導演

987.31 109004294

導演功課

作者：David Mamet
編譯：曾偉禎
編輯委員：焦雄屏、黃建業、張昌彥、詹宏志、陳雨航
責任編輯：趙曼如
封面設計：邱銳致

發行人：王榮文
出版發行：遠流出版事業股份有限公司
地址：台北市中山北路一段 11 號 13 樓
劃撥帳號：0189456-1
電話：(02) 25710297
傳真：(02) 25710197

著作權顧問：蕭雄淋律師
2020 年 5 月 1 日　三版一刷
2023 年 3 月 16 日　三版四刷
售價：新台幣 250 元
缺頁或破損的書，請寄回更換
有著作權·侵害必究　Printed in Taiwan
ISBN　978-957-32-8754-4（平裝）
 遠流博識網 http://www.ylib.com　E-mail: ylib@ylib.com